U0076559

繪圖設計研究室

創意發想 × 細節微調 × 配色攻略

圖解好作品的 **29** 個黃金法則

mashu／著　　玉置淳（桑澤設計研究所）／監修

黃嫣容／譯

給正在繪畫創作的你

「沒辦法依照心中所想的畫面畫出來。」

「不管怎麼畫都沒有進步。」

「自己沒什麼美感品味。」

「沒有人能幫忙看作品。」

「因為一直以來都是自學，所以總覺得很不安。」

「繪畫理論好難，根本搞不太懂。」

「繪畫創作無法當成工作。」

繪畫創作明明是一件很快樂的事，

但各位是否也曾浮現這些痛苦的想法呢？

這本書正是為了有這些煩惱的讀者，

以圖解方式淺顯易懂地解釋理論，

為各位一一介紹「提升技巧的29個訣竅」。

本書的閱讀方式

以圖解方式大篇幅呈現，清楚易懂！

HINT 2

人會隨之產生反應的事物
其一──臉部

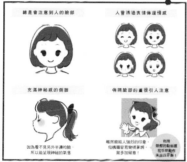

總是會注意到人的臉部

人會透過表情傳遞情感

充滿神祕感的側臉

傳情臉部的畫像引人注意

會讓看到插畫的人產生「反應」的事物有其一定的法則。

尤其是在視覺上看起來較有分量感的部分──也就是臉部。人類從原始時代開始形成群體生活的社會。為了能夠與群體中的夥伴和睦地相處，因而變得對人的臉部和表情比較敏銳。

近年來社群媒體上很常看到聚集在臉部的插畫。因為在社群媒體的時間軸上資訊更新的速度很快，在一閃即逝的情況下，臉部會讓人留下強烈的印象，比較能吸引目光。不過，這樣的插畫橫圖容易流於單調，要多加留意。

012

人會隨之產生反應的事物
其二──印象

顏色給人的印象　　形狀給人的印象　　空間給人的印象

熱情　　柔和　　後面

冷靜　　嚴肅　　前面

紅色的極限
象徵熱情、
鮮血的顏色
令人感到
身體溫度

圓形看起來
較柔和平緩
四邊形看起來
比較嚴謹

帶有弧度的線條
可以延展出
往後退的視覺

溫暖的全家福照或是給人震撼的畫面　　能讓人感受到時間變化的畫面

在P.011中，我們曾說明過「人會將感知到的視覺訊息與自身擁有的印象（記憶／經驗）加以連結。」

例如，「家人聚在一起的畫面＝和平與安心」、「陰暗的畫面＝夜晚或恐怖的氛圍」等等，一般人擁有的印象幾乎都有一定的共通點。不過，人們的感受會因為國家、人種、時代的不同而產生差異。所以觀看自己作品的人擁有什麼樣的文化背景，是什麼樣的人等等，也必須多加留意。

將視覺元素給人的印象靈活地組合運用，畫出具有視覺效果的作品吧。

013

附上用文字補充說明的內容！

CHAPTER 1

為了能將
「想要傳達」的訊息
「傳達出去」
── 站在設計的觀點來看

什麼是所謂「好的畫」呢？

能將「想要傳達」的訊息「傳達出去」的畫

「想要傳達」的訊息

「傳達出去」

視覺表現＝插畫

＼ 創作作品的源頭 ／

・概念或靈感
・訊息
・想畫的內容

＼ 看到作品的人會 ／

・對作品產生興趣
・看到作品時能馬上
　理解內容

在這本書中，把「好的作品」定義為：能將「想要傳達」的訊息「傳達出去」的
插畫。

「想要傳達」的訊息就是指成為創作作品源頭的概念或自己想畫的內容。而
「傳達出去」則是指透過視覺表現（＝插畫）讓看到作品的人產生興趣，或是
在看到作品時就能馬上理解內容。

換句話說，「想要傳達」的訊息能吸引人，同時也能確實將訊息「傳達出去」的
插畫就是好的作品。

「給人的印象」與
「視覺呈現出的效果」一致

「給人的印象」與「視覺呈現出的效果」不一致的話⋯⋯

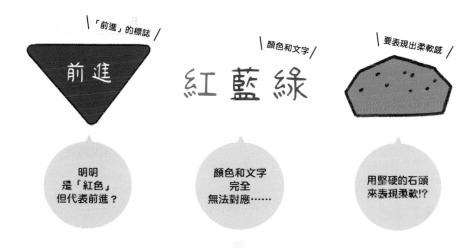

訊息完全無法進入腦袋裡⋯⋯

將「想要傳達」的訊息「傳達出去」是很重要的！

要將「想要傳達」的訊息「傳達出去」，最重要的就是要讓「視覺呈現出的效果」與「給人的印象」一致。

例如，「代表前進的標誌」是藍或綠色、「石頭是堅硬的物體」等等，這些東西「給人的印象」是大眾普遍的認知。如果「給人的印象」和「視覺呈現出的效果」不一致，不管想要傳達的內容或視覺表現有多麼有趣，也幾乎不會引起共鳴。

怎樣才能「傳達出去」？

運用設計的思考方式

先整理
「想要傳達」的
內容

要傳達什麼訊息？
要傳達給什麼樣的人？
什麼時候？在哪裡？

為了「傳達出去」
要將視覺元素
組合起來

構圖／配色／細節等，
要怎麼樣才能傳達出訊息呢？

要如何才能將「想要傳達」的訊息「傳達出去」呢？這裡以設計的思考方式為基礎來說明。「明明是在講插畫領域的事，為什麼要從設計的觀點來看？」也許有些人會這樣想。但實際上設計具備以下的功能：可以梳理「想要傳達」的內容，把訊息加以組合並「傳達出去」。這樣的思考方式除了能在畫插畫時派上用場，也可以運用在許多地方。

首先，何謂「視覺表現」呢？

人類能瞬間感知視覺訊息的能力是透過經驗累積而來

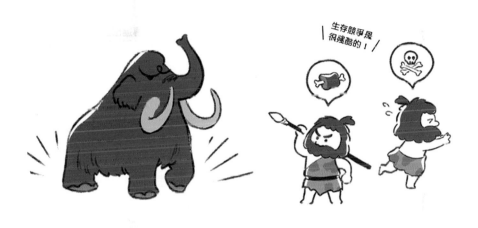

只要掌握視覺表現手法，
就能將「想要傳達」的訊息「傳達出去」

視覺表現就是指進入人類眼中的視覺訊息。

人在觀看畫作時，會將作品中的訊息與個人印象（記憶／體驗）加以連結，使作品產生意義，並因畫中的意義而湧現某些情感或是被吸引等等。換句話說，只要掌握視覺表現手法，就能慢慢地畫出可以將「想要傳達」的訊息「傳達出去」、充滿魅力的作品。

CHAPTER 1　為了能將「想要傳達」的訊息「傳達出去」─站在設計的觀點來看

「設計」是這樣思考的

人會隨之產生反應的事物
其一──臉部

總是會注意到人的臉部

人會透過表情傳達情感

充滿神祕感的側臉

因為看不見另外半邊的臉，
所以能呈現神祕的氣息

強調臉部的畫很引人注意

雖然能給人強烈的印象，
但構圖容易變得單調，
需多加留意！

利用頭髮的動態感和手部動作來加以平衡！

會讓看到插畫的人產生反應的事物有其一定的法則。

尤其是在視覺上看起來較有分量感的部分──也就是臉部。人類從原始時代開始形成集體生活的社會。為了能夠與群體中的夥伴和睦地相處，因而變得對人的臉部和表情比較敏銳。

近年來在社群媒體上很常看到聚焦在臉部的插畫。因為在社群媒體的時間軸上資訊更新的速度很快，在一閃即逝的情況下，臉部會讓人留下強烈的印象，比較能吸引目光。不過，這樣的插畫構圖容易流於單調，要多加留意。

人會隨之產生反應的事物
其二——印象

顏色給人的印象　　　形狀給人的印象　　　空間給人的印象

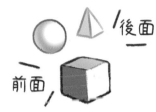

紅色的番茄
象徵熱情，
藍色的海洋
象徵涼爽

圓形看起來
比較柔軟，
四邊形看起來
比較堅硬

從陰影和色調
可以感覺出
位置和景深

溫馨的全家福照或是給人壓迫感的畫面　　　能讓人感覺到時間變化的畫面

在P.011中，我們曾說明過「人會將感知到的視覺訊息與自身擁有的印象（記憶／經驗）加以連結」。

例如，「家人聚在一起的畫面＝和平與安心」、「陰暗的畫面＝夜晚或恐怖的氛圍」等等，一般人擁有的印象幾乎都有一定的共通點。不過，人們的感受會因為國家、人種、時代的不同而產生差異，所以觀看自己作品的人擁有怎樣的文化背景、是什麼樣的人等等，也必須多加留意。

將視覺元素給人的印象靈活地組合運用，畫出具有視覺效果的作品吧。

人會隨之產生反應的事物
其三——對比

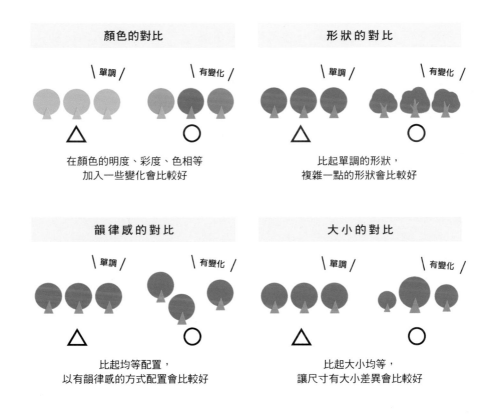

比起單調的畫面，人會對有對比的畫面產生興趣或是覺得有趣。為了分辨危險的事物，人會對和周遭不一樣的東西瞬間產生反應，而且為了要理解複雜的形狀會花比較多時間，這樣或許能讓人的目光停留較久。雖然有時會刻意呈現出單調的感覺，但在視覺表現方面「製造對比」是很重要的。由於創作時很容易陷入表現單調的狀況，因此要隨時留意。

人會隨之產生反應的事物
其四——視線動向

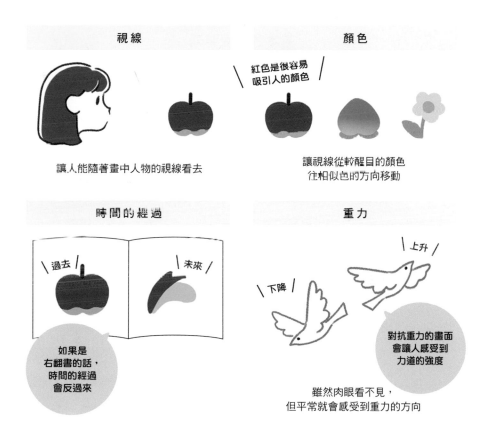

在觀看繪畫作品時，視線的移動是有規則可循的。例如，讓觀者能隨著畫中人物的視線看去、讓視線從較醒目的顏色往相似色移動等等。其他包括時間的經過或是重力的方向，從描繪的圖形中所感受到的印象也會改變。熟練地運用這些規則，將觀者的視線誘導到目標位置吧。

人會隨之產生反應的事物
其五——格式塔要素

基本的7個要素

① 接近

人會將位置相近的物體
視為一個群體

② 相似

人會將顏色相同、形狀相同、
方向相同的物體視為一個群體

➡ 建構出群體讓畫面的密度呈現對比，藉此誘導觀者的視線

③ 連續

直線看起來
呈現交叉

將圖形
視為一個整體

④ 閉合

可以看到
蘋果！

不完整的圖形也會視為
完整的形狀

➡ 即使被衣服等遮住，還是能看出人的身體是連接在一起的

當人看到圖像時，往往會將位置相近的物體視為一個群體，或是會看出某種形狀等等，人會為了理解圖中的訊息而試圖將物體進行簡單的分類。

人類透過大腦的運作，整理出來的原則就是「格式塔要素」。這是在設計中經常使用的法則，而在視覺表現方面，也可以套用到插畫上。在此向大家介紹基本的7個「要素」。

小知識 格式塔要素：由心理學家馬克斯·韋特海默（Max Wertheimer，1880-1943）等人研究出與視覺相關的理論。之後也運用在其他知覺領域的記憶及思考、學習領域中。

⑤ 共同方向　　　　　　　　　　　　⑥ 面積

黑色蘋果是圖形，
白色部分是背景

將朝同一個方向閃爍、移動的物體　　　　面積較小的部分
視為一個群體　　　　　　　　　　　　會被視為圖形

**留意圖形的方向，　　　　　　　　將想讓觀者聚焦的部分與
構成整體畫面的動向　　　　　　　背景面積做出差異就會很突出**

⑦ 對稱

左右（上下）對稱且形狀一致的物體
較容易被視為同一圖形或群體

對稱的圖形容易吸引注意力

重要的是，這個法則不需要死記硬背。只要多留意他人用視覺觀看時「會怎麼判讀這個內容」，或是在描繪時留意「要多注意哪個部分比較好」就可以了。

例如格式塔要素中的「連續」和「閉合」，人在看到連續的形狀或被遮住的部分時，也會揣摩出該圖形是連接在一起的。如果覺得「反正會被衣服蓋住，應該沒關係吧」而沒有細心描繪，觀看者就會注意到圖畫中的不自然之處，視線也就不會看向你「想要傳達」的內容了。所以要經常留意並觀察作品，減少讓畫面變得難以傳達出訊息的因素。

小知識　圖形與背景：人從背景中分離出來且知覺到的明顯實體為「圖形」，襯托圖形的部分則為「背景」。

3

圖畫中有虛構的成分
也沒關係

如果要將「想要傳達」的訊息「傳達出去」，
畫些在現實生活中不可能出現的事物會更有趣！

在哈密瓜汽水中
畫出小小一個
充分享受夏日氣息、
穿著泳衣的女孩

看著哈密瓜汽水、
迫不及待
夏天快點來臨的
女孩

「6月的憂鬱」

接下來要介紹站在「設計的觀點」，且能有效轉化為「傳達力」的幾個要點。
雖然有時會因為想要呈現的效果而力求描繪得非常真實，但比起完全重現真實
的事物，在作品中呈現出只有你自己才有的觀點，肯定會更具原創性且能畫出
有趣的插畫。
如果能將「想要傳達」的訊息「傳達出去」，那麼畫出在現實生活中不可能出現
的事物也很棒。

訊息量也要呈現對比

要留意對比

普通的插畫

▼

留白處的對比 | 密度的對比 | 大小的對比

讓畫面產生餘韻　　　　用密度的差異引導視線　　　　可感覺到景深或韻律感

在P.014中，我們說明過「在畫作中製造對比是很重要的」，而讓畫中的訊息量也呈現出對比，就能更加凸顯想讓觀者看到的事物。不過，有時刻意讓畫面呈現均等平穩的感覺也會很有效果。

這部分會在「Chapter 3：設計畫的內容——構圖（P.051～）」和「Chapter 4：正式描繪——細節（P.071～）」中詳細解說。

顏色是最強的!?

依照不同組合會有無限的呈現方式

利用明暗差異引導視線動向

視線會看向
明暗差異（對比）較強的部分

利用顏色的搭配來強調重點

背景設定為藍色時，
對比色的黃色圖案就會特別凸顯

以整體的主色調來呈現情感

紅色較多看起來　　藍色較多看起來
充滿能量　　　　　沉著冷靜

以整體的主色調來呈現時間

明亮的顏色較多　　暗色系的顏色較多
會看起來像早晨　　就會看起來像夜晚

顏色有所謂的「相對性」。

這裡是以「能夠引人注目」為觀點，建議製造出顏色的差異，但就算使用明暗差異不大的同色系互相搭配，只要能達到作品的目的就沒問題。

關於顏色的部分會在「Chapter 5：上色──顏色（P.091～）」中詳細說明。

故意偏離常規

改變顏色

只要改變其中一個物體的顏色，
就能將觀者的視線引導過去

改變形狀

只要改變其中一個物體的形狀，
就能將觀者的視線引導過去

將相反的事物加以組合

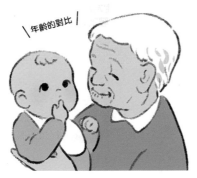

年齡的對比

將外形、給人的感覺完全相反的物體
放在一起，就會互相凸顯彼此

改變地點、時代

將床鋪替換成
壽司

替換成其他地點或時代，
就能產生意外感

人類具有能瞬間分辨出相異事物的能力。

利用這項能力，也就是運用「故意偏離常規」的事物來引導視線動向、讓目標
受到關注，就能將「想要傳達」的訊息「傳達出去」。

CHAPTER 1 ｜ 為了能將「想要傳達」的訊息「傳達出去」——站在設計的觀點來看

重視「想要傳達」的訊息

「傳達出去」的能力提升，就會變成好的作品嗎？

> 好的作品是能將「想要傳達」
> 的訊息「傳達出去」

↓

> 「傳達出去」的能力
> =
> 視覺表現的能力提升
> 就會變成好的作品嗎？

到目前為止，本書針對利用設計時的思考方式來鍛鍊自己的「傳達力」做了說明。那麼「傳達出去」的能力變強，就代表能畫出非常好的作品嗎？

「想要傳達」的訊息是目的，
「傳達出去」的能力是方法

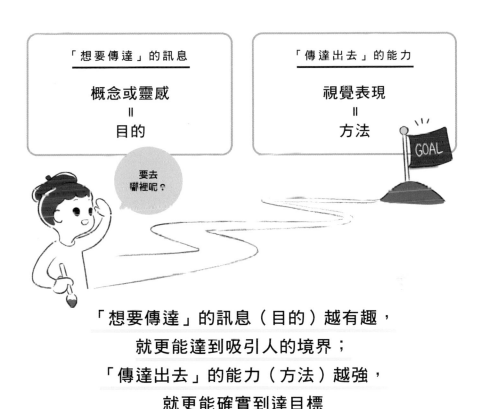

「想要傳達」的訊息（目的）越有趣，

就更能達到吸引人的境界；

「傳達出去」的能力（方法）越強，

就更能確實到達目標

只要持續進行繪圖創作，「傳達出去」的能力就會自然而然提升。就像拿有些漫畫的第一集和最後一集比較，便能發現最後一集的繪畫技巧會到達完全不同的層次。

不過，「想要傳達」的訊息是來自創作者個人的經驗或知識、思想，所以要從繪圖以外的地方加以培養。正因如此，並不是只要畫很多作品就會變得非常厲害。如果沒有「想要傳達」的訊息，即使視覺表現的技巧十分高超，也無法成為讓人有共鳴的作品。「想要傳達」的訊息是最重要的。

「想要傳達」的訊息
要盡可能地簡化

「想要傳達」的訊息是指南針

想要描繪的東西
太多了，
不知到底要傳達
什麼訊息……

設定為
容易讓靈感
延伸的主題

重新聚焦在
最根本的部分

・鬆鬆軟軟的鬆餅
・餐具
・茶具組
・檯燈

讓人情緒高漲的
食物

太過集中於
描繪每個物件，沒有將
自己的靈感整理好

因為沒有什麼既定的印象，
所以更能將靈感發揮出來

可以放鬆心情的
「咖啡拿鐵浴」

能大口咬下幸福的
「超巨大鬆餅」

整體並不差，但沒有什麼特色

試著搭配能和吃東西一樣
讓人情緒高漲的「妝容」

當創作迷失方向時，「想要傳達」的訊息正是能夠指引我們、帶領我們回到正確
軌道的指南針。雖然心裡有很多「想要傳達」的訊息，但不要一股腦地全部表
達出來，建議要盡可能加以簡化內容。各位不覺得直搗人心的一句話更能引起
共鳴嗎？

此外，不要只是空泛地想「要畫什麼」，而是要直接切入核心，思考「要畫出哪
些事物」，如此一來就能擺脫既定的印象，讓自己的靈感可以更加廣泛地發揮。

千里之行始於一步
—— 重複理論與實踐

在這章中，我們介紹了繪圖和創作插畫時的**3個重點**。

① 好的作品是能將「想要傳達」的訊息「傳達出去」

② 以「設計的觀點」來創作的話，「傳達出去」的能力會提升

③ 在創作作品時，最重要的是「想要傳達」的訊息

本書中會更加詳盡地介紹創作插畫時的要點，不過這和讀書、鍛鍊身體一樣，不可能一下子就全部記住，並且馬上就能運用。

首先，不妨嘗試看看自己過去想要挑戰的表現方式，或是重新審視自己以前的畫作。然後要多去看看不同創作者的作品，回過頭去思考書中提及的理論，不斷重複這個過程是非常重要的。

不要什麼都不想地只是埋頭去畫，只要留意視覺表現的基礎，觀看、思考的角度也會跟著改變，就能更有效率地逐漸提升技巧。

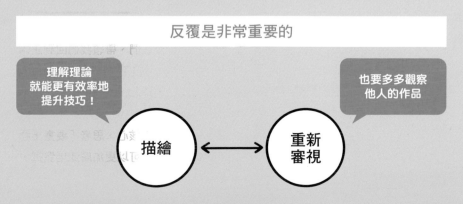

反覆是非常重要的

理解理論
就能更有效率地
提升技巧！

也要多多觀察
他人的作品

描繪 ⟷ 重新審視

title：在夢中的花開之日

CHAPTER 2

決定要畫的內容

── 靈感

靈感的真正面貌

靈感是將「已存在的事物」加以組合

片狀巧克力×刀子
＝
美工刀

刀片變鈍的話
可以「啪擦」
折掉一塊

便條紙×可重複撕貼
＝
便利貼

不管在哪裡
都能貼上
再撕下

可以帶著走×觸碰
×
多功能
＝
智慧型手機

只要觸碰螢幕
就可以使用
多種功能

紅豆餡（和）
×
麵包（洋）
＝
紅豆麵包

和風與西洋風的
組合！

乍看之下，想要湧現靈感似乎是一件很難的事，但其實任何人都能簡單地產生靈感。

原因就在於大多數的靈感都可以由「已存在的事物」組合搭配而來。目前出現在世界上的嶄新創意，也都是將過去「已存在的事物」加以組合而成。也就是說，只要有能夠用來組合搭配的「已存在的事物」，任誰都可以產生新的靈感。

直到靈感產生為止

產生靈感為止的基本流程

蒐集資訊

▼

分析／整理

▼

靈感降臨

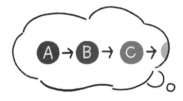

一般的思考方式

「做好A之後再做B……」
屬於直線式的思考

產生靈感時

將各方面的資訊加以組合，
屬於放射狀的思考

直到靈感產生為止，一共會經過3個基本步驟。第一個步驟是為了能夠搭配組合，所以要「蒐集資訊」。第二個步驟是為了能夠搭配組合，必須要「分析／整理」。第三個步驟則是靈感「降臨」。

如果是很不容易產生靈感的人，說不定是因為一直用普通的方式思考。

靈感的重點

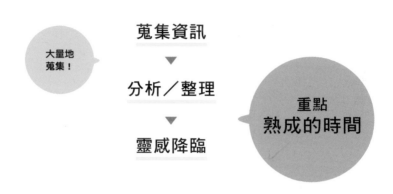

產生靈感時
擁有「熟成的時間」

蒐集資訊
▼
分析／整理
▼
靈感降臨

大量地蒐集！

重點
熟成的時間

所謂「熟成的時間」是指
暫時脫離一直在思考的事物，
讓靈感沉澱

你是否有過這樣的經驗？不管怎麼想破頭，靈感就是無法浮現，但在你忘記的時候，就會突然想出很棒的點子。雖然很不可思議，但讓思緒暫時沉澱，可以使靈感變得更加精煉，也就是所謂「熟成的時間」。

想要順利觸發靈感的熟成時間有2個重點。第一個是「大量地蒐集資訊」，第二個是「在讓靈感熟成的過程中並非只是單純地休息，而是要專注在其他事物上，甚至幾乎忘記自己原本正在思考的事物」。

靈感的形成

熟成的時間中
腦內正在發生的事

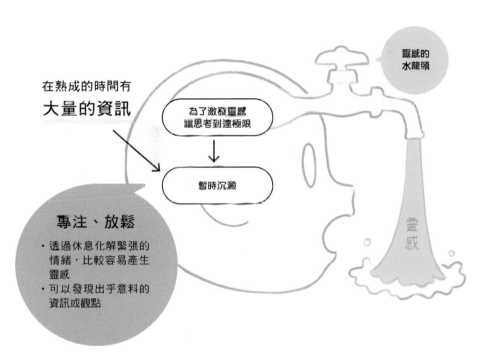

靈感的
水龍頭

在熟成的時間有
大量的資訊

為了激發靈感
讓思考到達極限

↓

暫時沉澱

專注、放鬆

· 透過休息化解緊張的
　情緒,比較容易產生
　靈感
· 可以發現出乎意料的
　資訊或觀點

靈感

在發想靈感的時候,由於要從大量的資訊中不斷地縮小範圍,腦袋也會因此變得疲勞而無法思考。當大腦運轉到達極限,再也無法產生靈感時,不妨試著休息一下吧。化解緊張的情緒後,就會更容易產生靈感。另外,開始去做其他事情,有時便會發現出乎意料的資訊或新的觀點,靈感也會由此而生。讓思考到達極限是很重要的,因為努力一定會有所回報。

吸收

靈感是透過組合搭配而來的

↓

換句話說，
擁有越多的資訊，
搭配組合也會更廣泛多元

有越多
資訊的話，
組合方式
也會增加！

蒐集資訊

▼

分析／整理

靈感×靈感＝
無限擴展開來！

▼

靈感降臨

為了能產生出好靈感，到底應該怎麼做呢？這裡為大家介紹幾個重點。

第一個是「蒐集大量的資訊」。靈感是經由「組合」而成的，只要擁有越多的資訊，就能無限地延伸組合。

此外，有趣的是，我們往往不記得只看過一次的事物，但那印象卻會無意識地殘留在腦海裡，當這份記憶在某天甦醒後，也可能會對靈感的產生有所幫助。

對外界事物具有廣泛的興趣，就能強化敏銳度並磨練靈感。

輸出

流下思考的汗水，提高大腦的代謝

讓靈感產生的3個實踐方法

抱持著「靈感出來吧！」的意識

為了不讓靈感稍縱即逝，要勤做筆記

總而言之，將浮現的靈感全部寫下來

除了「蒐集資訊」之外，為了產生出好靈感還有其他必備的重要事物。那就是「毅力」。或許有些人會覺得「怎麼突然變得像運動社團一樣」，但靈感就是人大腦中產生的新想法，所以讓自己隨時保持思考的習慣尤其重要。此外，透過寫筆記能讓人發現從未想過的組合或是藉此整理思緒等，更容易產出好靈感。
像這樣踏實地流下汗水進行思考，你的努力是絕對不會背叛你的。如此必定會有助於產生有趣的靈感。

相信自己吧

最重要的是

相信自己一定能產生「靈感」！

安慰劑效應

心理學上
也已經證實

由於自己深信如此，
因此實際上明明沒有效果，
結果卻真的產生了效果

雖然應該會被認為是「毅力論」，但自我想像也是很重要的。事實上，只要自己相信就會發揮效果，這點在心理學上也已經得到證實。不要給自己設定極限，這樣靈感便能更自由地延伸。

不管是誰都會湧現絕妙的靈感。相信幸運會降臨在自己身上不需要花任何一毛錢。不妨相信自己並勇敢地向前邁進吧！

小知識　安慰劑效應：醫學用語，又稱為「偽藥效應」。

看不到的地方有其價值

來挖掘隱藏的珍貴資訊吧！

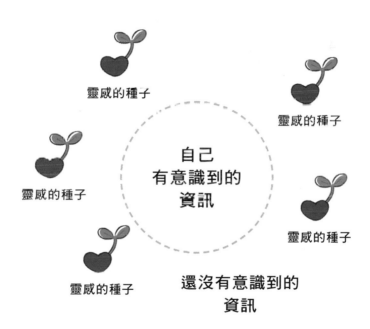

靈感的種子

靈感的種子

靈感的種子

自己
有意識到的
資訊

靈感的種子

靈感的種子

還沒有意識到的
資訊

能成為靈感種子的「珍貴資訊」，有時可能隱藏在我們平常沒有注意到或是看不見的地方。

為了協助各位尋找「有價值的資訊」，從P.036之後會介紹「不要讓思考受限」的方法。

解除限制

人會在無意中為自己設下限制

運用思考方式或工具，
強制解除自己的限制！

就算想要得到許多能成為靈感種子的資訊，不論是誰還是會在無意中為自己設下一些限制。

這時候就用接下來介紹的思考方式或工具，強制解除自己身上的限制，挖掘出隱藏的珍貴資訊吧。

稍微改變視角

彩色浴效應

做法非常
簡單！

顏色、形狀、物品等等，
專注在某一項事物上搜尋資訊看看

例如……

專注於街道上的
紅色東西

蒐集使用
蘋果圖案的商品

試著追蹤看看
現在的小學生
流行什麼

可以得到意料之外的資訊和靈感！

只要利用「彩色浴效應」這個方法，就能獲得平常根本沒有留意到、意料之外的資訊或靈感。先決定一個主題，接著就是持續將注意力放在與該主題相關的事物上。

「彩色浴效應」除了可以用在靈感發想上，在日常生活中也是一種很有助益的思考方式，只要把注意力放在自己想要獲得的資訊上，書籍內容也會變得更容易閱讀；只要有意識地關注「他人的溫柔」，就會因為一個小小的善意而覺得更加幸福。

小知識　彩色浴效應（Color Bath）：據說是由日本創造出來的詞彙。這是一種心理效應，只要意識到某件事，與其有關的資訊便會無意識地大量出現在周遭。

到現場去看看

到現場去看看，就能發現原本沒注意到的資訊

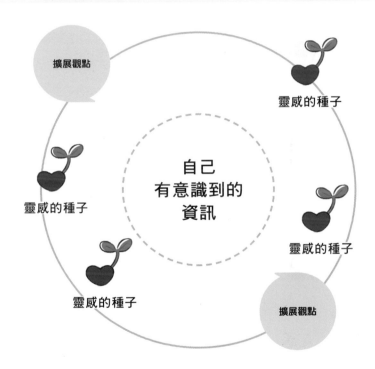

解除限制的其中一個方法，我很建議「到現場去看看」。

平常我們在找尋繪畫或插畫的靈感時，應該大多是坐在書桌前對吧？

透過到自己想描繪的場景或有想描繪的事物所在的地方去看看，有時會獲得過去沒有注意到的資訊，也有可能會因此湧現有趣的點子或想像。

「到現場去看看」是不論誰都能做到，而且也是非常有效的方法，所以我很推薦大家試試看。

利用各種服務或查詢資料

利用各種服務或查詢資料來解除限制

入口網站的圖片搜尋服務／參考網站
不論國內外，網路上有許多資訊可以讓人無止境地搜尋下去。其中最具代表性的網站是「Pinterest」。

資料集／年鑑／圖錄
可以獲得由專家去蕪存菁後的資訊。也比較容易掌握當下的流行趨勢。

社群媒體／報紙／電視等
透過大眾傳播媒體和社群媒體，可以得到最新、最即時的資訊。

和「彩色浴效應」一樣，
有意識地取得資訊是很重要的

在現在這個時代，尋找靈感時有許多方便的工具。

要特別注意的是如果照著他人的作品完整畫出來可能會變成「盜用」，所以要分析別人的作品表現方式為什麼有趣，將得到的資訊運用在自己產生的靈感中。

CHAPTER 2 ｜ 決定要畫的內容——靈感

聯想遊戲

從一個關鍵字開始聯想

組合用 ● 圈起來的詞	組合用 ● 圈起來的詞	組合用 ● 圈起來的詞

住在蘋果屋中的妖精和 採蘋果的人類

以蜷曲著的蛇為概念的 洋裝

無法變成雪兔的 雪獅子

在為了激發靈感而不斷提出點子的「輸出」階段，有幾個不管是誰都能做到的簡單方法介紹給大家。

第一個就是「聯想遊戲」。遊戲方法很簡單，只要先設定一個關鍵字，然後不斷向外延伸出多個與中心關鍵字相關的名詞。聯想遊戲的優點就是一個人也可以進行，而從最初的關鍵字開始聯想，最後往往會出現完全沒想過的詞彙。可以將最後想出來的詞彙與一開始的關鍵字組合，或將逐一聯想出來的詞彙加以組合也很有趣。

和他人對話

透過和他人對話來擴展自己的視野

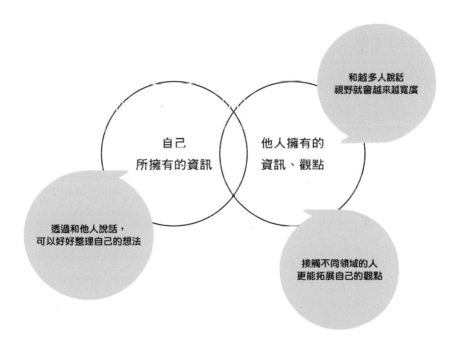

自己
所擁有的資訊

他人擁有的
資訊、觀點

和越多人說話
視野就會越來越寬廣

透過和他人說話，
可以好好整理自己的想法

接觸不同領域的人
更能拓展自己的觀點

CHAPTER 2 ｜ 決定要畫的內容——靈感

第二個方法就是「和他人對話」。在商業世界裡，也有許多人聚在一起提出想法
討論的「Brainstorming（腦力激盪）」會議。這是很常見的一種手法，可以透
過與他人討論得到意料之外的看法，也可以將自己產生的靈感好好加以整理，
這個方法有許多優點。如果想得到更多更新的觀點，也很建議多多和不同領域
的專家對話。

而最重要的是，千萬不能忘記要好好感謝這些幫助你得到靈感的人。

假想的世界

從形狀、顏色、大小、時間、地點、常識等擇一替換成其他東西

形狀

將裙子用咖啡杯來取代

顏色

將兔子的毛色改成虎皮紋

大小

巨大刨冰

常識

從月亮上射出流星

這個方法是從形狀、顏色、大小、時間、地點、常識等選項中，取一個替換成其他東西。有共通點的相似事物會比較容易替換，將這個方法搭配聯想遊戲一起進行會更容易產生靈感。

此外，雖然較難運用於插畫中，但將給人印象完全相反的事物加以組合，便會產生較大的落差，更容易讓人覺得有趣，所以很推薦這個方法。

奧斯本檢核表

試著將關鍵字套用到每個項目裡！

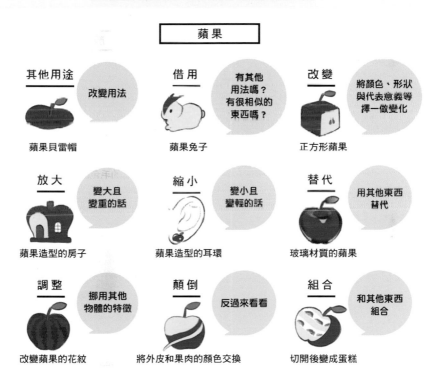

蘋果

其他用途 改變用法
有其他用法嗎？有很相似的東西嗎？
蘋果貝雷帽

借用 蘋果兔子

改變 將顏色、形狀與代表意義等擇一做變化
正方形蘋果

放大 變大且變重的話
蘋果造型的房子

縮小 變小且變輕的話
蘋果造型的耳環

替代 用其他東西替代
玻璃材質的蘋果

調整 挪用其他物體的特徵
改變蘋果的花紋

顛倒 反過來看看
將外皮和果肉的顏色交換

組合 和其他東西組合
切開後變成蛋糕

這個世界上已有前人想出來的便利方法，也就是將所要發想的主題套用到既有的項目中激發出靈感的「奧斯本檢核表」。因為可以將一個關鍵字套用不同的觀點重新修正，所以非常推薦使用。

由於檢核項目不同，有些關鍵字可能無法順利組合，因此使用檢核表時也並非全部的項目都得想出對應的答案。請利用適合自己的方式嘗試看看。

小知識 奧斯本檢核表（Osborn's checklist）：這是由發明「Brainstorming（腦力激盪）」的創意大師艾力克斯·奧斯本（Alex Osborn，1888-1966）想出來的創意發想法。

決定要畫的內容——靈感

CHAPTER 2

實際做做看

以關鍵字進行聯想遊戲

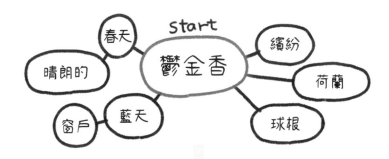

選擇時的重點

- 只要有一個共通點的事物就會比較容易組合

- 不要選擇太多關鍵字（最多選3個）

- 選擇能讓自己感到雀躍的東西

實際用聯想遊戲來寫出「想要傳達」的訊息吧。

這次選擇「鬱金香」這個關鍵字來延伸聯想。從選擇主要的關鍵字到將靈感組合起來，在這個過程中最希望各位重視的重點是「選擇能讓自己感到雀躍的東西」。

因為大家會知道許多與自己感興趣的事物有關的資訊，這樣比較容易產生靈感和創意，在描繪作品時也能保持愉快的心情，總之好處是說不盡的。

靈感不需要過度延伸

將選好的關鍵字組合起來

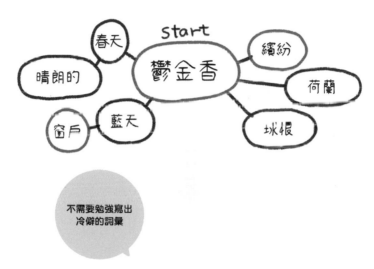

具體地想像要將組合好的關鍵句
運用在哪裡、用在怎樣的場景
「從窗戶看得到外面色彩繽紛的鬱金香花田」

如果突然要馬上提出很棒的點子，反而會為自己設下限制，所以先不要過度勉強，試著把注意力放在詞彙的「組合」上。

這時只要想像一下「要運用在哪裡」、「會用在怎樣的場景」，就會變得比較容易整合關鍵字。當然，聯想出來的關鍵字不用全部使用也沒關係，如果覺得「還是選用其他詞彙比較好」，也可以進行替換。最重要的是詞彙的「組合」。

從「想要傳達」的訊息開始
讓靈感不斷延伸

想要傳達的訊息
「從窗戶看得到外面色彩繽紛的鬱金香花田」

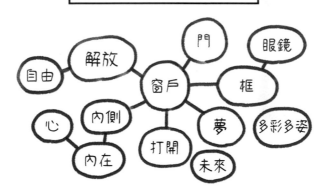

找出看起來
最重要的
一個關鍵字

窗戶

再次用聯想遊戲進行延伸

覺得自己「想要傳達」的訊息很普通的人也請放心。不妨從這裡開始再次更新想法吧。

試著從「想要傳達」的訊息中,再次找出一個自己很在意的詞彙。重點是要選擇「看起來最重要的關鍵字」。嘗試用找出來的關鍵字再次進行聯想遊戲吧。

想要產生靈感
必須認真地花一些時間

「從窗戶看得到外面色彩繽紛的鬱金香花田」

再次進行
檢視！

將想要傳達的訊息轉換為「心象風景之美」！

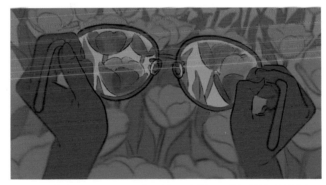

將窗戶轉換為代表人類視線的眼鏡，並降低眼鏡框外物體的彩度，
就能和鏡框中色彩繽紛的鬱金香花田產生對比。

仔細檢視從第二次的聯想遊戲中得出的關鍵字，試著完成自己的點子。和最初提出的想法比起來，現在想要傳達的訊息更切中核心也更精簡，不正變成只用文句也能讓人產生共鳴的內容了嗎？

一開始沒辦法順利地轉換也是理所當然的事。最重要的是要經過無數次的重新思考。請大家務必要好好重視產生靈感所需的這段時間。

不擅長畫畫的人的強項
—— 關於品味

我常常看見一些人因為自己的畫工比身邊的人差而感到沮喪。很會畫畫的人都是花了相當多的時間在「畫圖」這件事上。反過來想，不擅長畫畫的人是因為「都把時間花在其他事物上」。讓你「都把時間花在其他事物上」的這項「事物」，正是只有你才有的強項。

前面提到「想要產生靈感必須要有很多資訊」。雖然我們會用「很有品味」來形容繪畫作品，但其實靈感和品味一樣，都是可以透過「組合大量的知識與資訊」加以磨練。

在視覺表現方面，只要多畫自然就會畫得更好。不過，每個人所擁有的知識和經驗則會大大影響自己想要透過作品傳達的訊息。

不擅長畫圖或畫插畫的人，其實也可以說比繪畫功力高明的人擁有更多的「知識和經驗」。只要從現在開始磨練如何將自己的知識和經驗展現在他人面前（也就是「傳達方式」）就可以了。只要這麼做，相信就能創作出只有你自己才畫得出來、充滿魅力的作品。

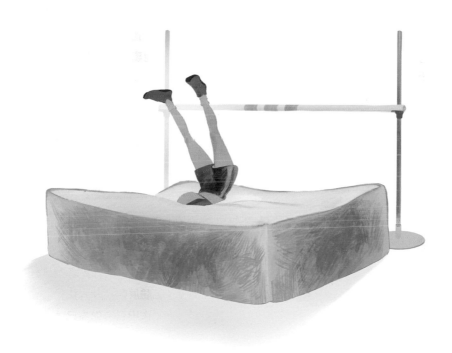

title：吐司軟墊
motif：「跳高」、「吐司」
comment：
從吐司麵包和軟墊的共通點：「形狀」和「柔軟的感覺」開始想像。
落在軟墊上時如果能散發出吐司麵包的香氣，應該會很有趣吧？
我抱持著這個想法而決定畫出跳高的畫面。

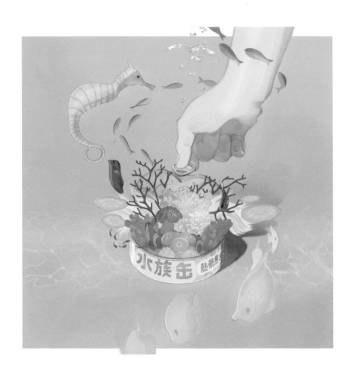

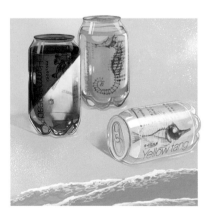

title：上圖「水族罐」、左下圖「送給你的漂流記」、右下圖「水族罐水果糖」
motif：「水族館」、「鐵罐」
comment：
從「收藏」海洋生物的水族館和「保存」食物的罐頭得到靈感。
海洋生物和罐頭都有各種不同的種類，所以創作了系列作。

CHAPTER 3

設計畫的內容
—構圖

畫作缺乏整合性的時候

大家曾經有過這樣的經驗嗎？

喜歡從眼睛
開始畫！
咦？畫面的
平衡感……

從細節開始描繪
「單點集中型」

一定要將
空白處都畫滿
才行……
咦……

不把畫面畫滿就不能安心！
「留白恐懼症型」

畫上鬱金香後
畫蝴蝶……
咦……

總之，隨興所至就開始畫！
「隨心所欲型」

設計出構圖加以解決！

畫面整體無法整合起來。這種時候不妨試著改變自己的構圖意識。
構圖是指將插畫中的各項元素或想畫的東西配置在畫面上。接下來會為大家介
紹思考構圖和設計構圖時的訣竅。

構圖是為了什麼而存在？

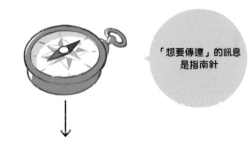

構圖就是航海圖！

「想要傳達」的訊息
是指南針

目標是將「想要傳達」的訊息「傳達出去」

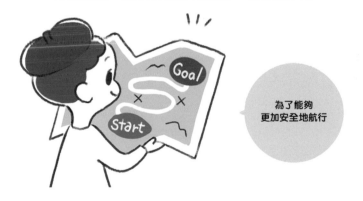

為了能夠
更加安全地航行

首先，構圖到底是為了什麼而存在呢？

在P.024中有談到，進行創作時，「想要傳達」的訊息可以成為指引方向的指南針，而「構圖」的功能就相當於「航海圖」。只要將航海圖與指南針一起搭配使用，就能更加安全地朝向目的地行駛。

為了能按照自己的想法畫出插圖，構圖是非常重要的存在。

與給人的印象產生連結

人的眼睛會將事物給人的印象與意義連結起來

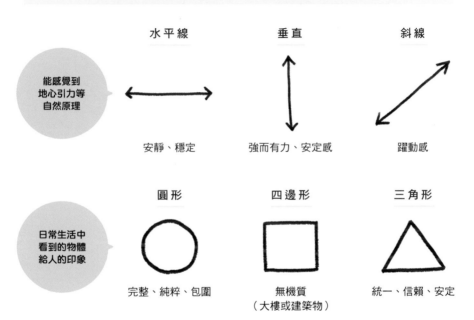

考慮構圖時的重點，正是我們在P.009和P.011中談到的「人會將作品中的訊息與個人印象加以連結，使作品產生意義」。只要留意這點，就能設計出更具效果的構圖。

構圖是強力的夥伴

將構圖想像成航海圖就會輕鬆得多

便於嘗試用不同的方式來呈現靈感

 安心感

 躍動感

 可愛的氛圍

在正式開始作畫前的階段，
便於審視靈感不同的表現方式

便於思考想讓觀者看到的部分

對比或密度、
整體的平衡感等等，
便於思考想讓觀者看到的部分

可以集中精神作畫

事前決定好
整體畫面的安排和顏色等，
就能專注地描繪細節

事前設計好整體畫面的構圖，有說不盡的好處。

首先，在正式開始作畫之前可以嘗試用不同的方式來呈現靈感。

其次是在哪裡安排什麼元素比較容易引人注意？在綜觀整體的平衡感後，會更便於思考。此外，如果在構圖階段就先決定好配色的話，便能看清楚目標，可以減少猶豫不決的時間，如此一來就能更有效率地作畫。

對創作作品來說，構圖是非常強力的夥伴。

描繪構圖時的重點

設計出好構圖的3大重點

用大片塊狀面積來畫

用黑白色階來畫

總之想到什麼就畫出來

這裡要跟大家說明實際上是如何設計構圖的。其中有3個重點。

第一個重點是盡量不要去描繪細節，用大片塊狀面積來呈現。

第二個重點是不要使用太多顏色，以黑色、白色、灰色色階等3色來畫。

第三個重點是想到什麼就試著畫下來。

越畫就越能鍛鍊自己思考構圖的能力，所以請務必試著多多描繪。

圖畫內容和背景

面積小的部分會被視為「圖畫內容」，
面積較大的部分則會被視為「背景」

可看成是寬廣的山脈（圖畫內容）
和天空（背景）

可看成是浮現在空中（背景）的
月亮或太陽（圖畫內容）

只要留意背景就能維持整幅畫的平衡感

上半部的背景畫得滿滿的，
給人擁擠的感覺

保有一些留白，
便於掌握畫面的內容

人的視覺會把面積狹小的部分認知為「圖畫內容」，而把較寬廣的部分當作背景。因為描繪出畫中的細節，所以讓人更容易理解內容，但背景也是調整插畫整體平衡感的重要元素。畫畫時也請試著留意背景。

CHAPTER 3 │ 設計畫的內容──構圖

小知識　「圖畫內容」和「背景」：這種思考方式就和P.016～017談到的格式塔要素「⑥面積」是相吻合的。

視線動向

在設計構圖時，要留意觀看者的視線是如何移動

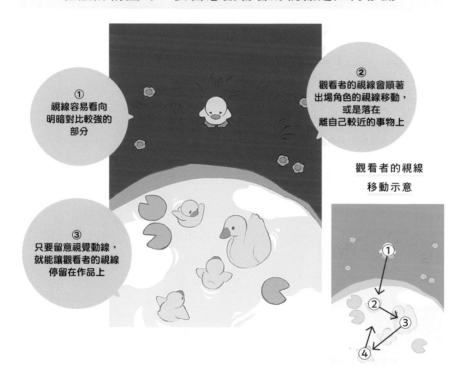

① 視線容易看向明暗對比比較強的部分

② 觀看者的視線會順著出場角色的視線移動，或是落在離自己較近的事物上

③ 只要留意視覺動線，就能讓觀看者的視線停留在作品上

觀看者的視線移動示意

在設計構圖時，請試著多多留意觀看者的視線是如何移動的。

首先，觀看者會注意到有強烈明暗差異的部分，接著會將視線移往靠近自己的事物上。

只要能掌握視覺動線，就可以讓觀看者的視線停留在插畫作品上。

果然還是需要對比

留意想讓觀者看到的部分並製造對比

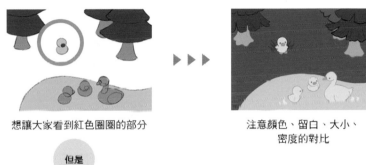

想讓大家看到紅色圈圈的部分

注意顏色、留白、大小、
密度的對比

但是

沒 有 必 要 所 有 的 元 素 都 使 用 對 比

為了表現出安穩的樣子，
顏色的對比並不強，
利用留白和密度做出差異

畫出重複的圖案，
只要將其中一個做些變化
就能製造對比

因為這點很重要，所以我在書中提過很多次，在構圖上也要試著製造「對比」。
可以決定好想讓觀者注意到的圖案或畫中局部後，再決定周圍的安排，也可以
將整體都安排好後，再像拼拼圖般地進行調整。
最重要的是，是否有設計出能將「想要傳達」的訊息「傳達出去」的構圖。

配合線條——
流線／放射線／黃金矩形

如果在構圖時很迷惘的話，可以試試看配合線條

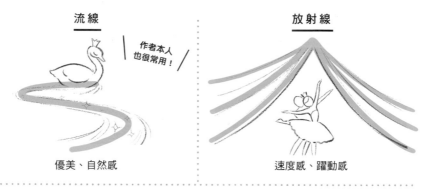

流 線

作者本人
也很常用！

優美、自然感

放 射 線

速度感、躍動感

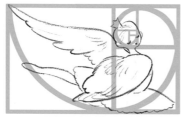

黃 金 矩 形

人能馬上感受到美感

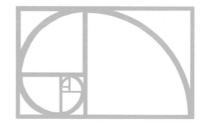

如鸚鵡螺般的形狀

在設計構圖時，如果對畫面安排感到迷惘的話，我建議可以配合線條或是圖形來畫出構圖。

黃金矩形是指以黃金比例畫出如菊石般的形狀。黃金比例是「人最容易感受到美感的比例」，知名的畫作或是企業商標等等，許多地方都會用到。

配合圖形——
圓形／四邊形／三角形

如果在構圖時很迷惘的話，可以試試看配合圖形

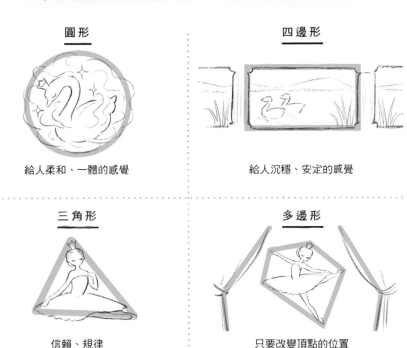

<div style="text-align: center">圓形</div>

給人柔和、一體的感覺

<div style="text-align: center">四邊形</div>

給人沉穩、安定的感覺

<div style="text-align: center">三角形</div>

信賴、規律

<div style="text-align: center">多邊形</div>

只要改變頂點的位置
就能改變整體畫面的印象

接著要介紹的是配合圖形畫出構圖的方法。如同在P.054說過的，「人會將事物給人的印象與意義連結起來」，所以配合不同的圖形畫出構圖，作品給人的印象也會跟著改變。

像是多邊形的構圖只要改變頂點的位置，就能給人沉穩安定或是生動活潑的不同感覺。

設計畫的內容——構圖

CHAPTER 3

分割法——二分法／三分法／Rabatment／對角線構圖

以看起來有美感的比例分割

各種分割法

二分法

將畫面從正中央一分為二，
很穩定的構圖

三分法

直、橫各拉出線條分為三等分。
讓主體偏離中心，做出有餘韻的構圖

Rabatment

在左右兩邊畫出重疊的正方形，
很穩定的構圖

對角線構圖

45°

從四邊往對角線方向畫出45度角的斜線。
畫面充滿躍動感

如同P.060中介紹的黃金矩形一樣，這裡向大家介紹以比例為基礎來分割畫面的「分割法」。

這種構圖也會因為分割線的位置或方向，給予觀看者從沉穩安定到充滿躍動感等不同的印象。

小知識 Rabatment：以長方形的短邊為邊長畫出正方形，將正方形配置在圖形兩側的分割法。正方形的四個邊都一樣長，能給人安定的感覺。

分割法——黃金分割

以黃金比例分割一條線（線段AB）

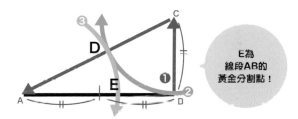

E為
線段AB的
黃金分割點！

①從B畫出垂直於線段AB，但長度只有一半的線，
　再從C往A畫出線段AC
②以C為圓心、線段BC為半徑畫圓，在線段AC上取得D點
③以A為圓心、線段AD為半徑畫圓，在線段AB上取得E點

只要使用這個方法，就能在個人喜好使用的畫紙尺寸上畫出格點！

H和上面一樣，
可以從線段BC上
找出來

※E'……以線段AB的中點為準，在另一側畫出與E相對的點，H'……以線段BC的中點為準，在另一側畫出與H相對的點

只要有直尺和圓規或圓形板就可以畫出黃金分割線。

只要利用黃金分割，就能在個人喜好使用的畫紙尺寸上畫出格點。

這裡則是用黃金分割找出E、E'、H、H'，接著畫出延長線和交點，再將插畫的主體沿著分割線配置。

小知識　黃金分割：在P.060中介紹過的「黃金矩形」也是以這個方式分割得來。

調整成灰階看看

如果畫面缺乏整合性的話……

設定成灰階來進行調整

彩色　　　　　　　　　　　　　灰階

不知道為什麼，整體缺乏重點　　　圖畫內容和背景的　　進行
　　　　　　　　　　　　　　　　明暗對比不夠強！　　修正！

↓

透過中途修正，
有助於減少想像與實際作品的落差

這裡要跟大家介紹一個方法，可以在正式開始描繪後確認構圖並調整畫面。我之前也建議過從構圖開始就用「灰階」來製作（P.056）。不過在持續描繪的過程中，最好不時把畫作調整為灰階來進行修正。

設定為灰階後，就能輕易地掌握明暗對比。就算剛開始畫的時候有留意到保持對比，但在描繪途中可能會因為過於在意細節，導致整體的對比變得沒那麼明顯。藉由在繪製過程中把畫面設定為灰階再次進行確認，就能減少想像與實際作品的落差。

確認是否變得單調

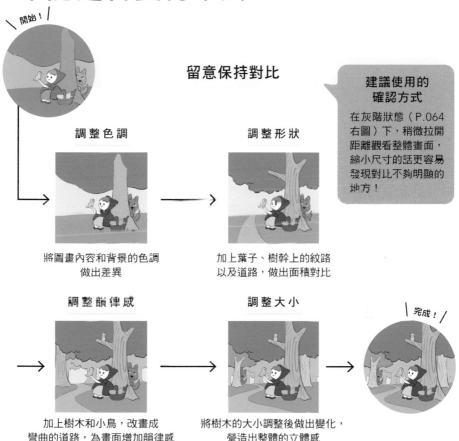

開始！

留意保持對比

**建議使用的
確認方式**

在灰階狀態（P.064
右圖）下，稍微拉開
距離觀看整體畫面，
縮小尺寸的話更容易
發現對比不夠明顯的
地方！

調整色調

將圖畫內容和背景的色調
做出差異

調整形狀

加上葉子、樹幹上的紋路
以及道路，做出面積對比

調整韻律感

加上樹木和小鳥，改畫成
彎曲的道路，為畫面增加韻律感

調整大小

將樹木的大小調整後做出變化，
營造出整體的立體感

完成！

繪圖的過程中要隨時留意保持對比。

色調（顏色）、形狀、韻律感、大小等等，請確認自己是否有意識地在這些部分
製造出對比。

不想再重畫時

畫完作品後，不知為何看起來很沒吸引力⋯⋯

這種時候
可以使用！

3種神器

| Before |

調整顏色

裁剪大小

用電腦或手機中可以調整
顏色的工具，調整位於前方的
人物和背景之間的對比！

將多餘的邊緣部分
統統裁掉！

模糊

讓背景變得模糊
更能夠襯托出主角

畫完作品後雖然覺得「看起來很沒吸引力⋯⋯」，但真的不想再重畫了⋯⋯。這時推薦3個方法。

- 透過調整顏色，重新調整圖畫內容和背景的對比強弱
- 裁剪圖片尺寸，裁掉不需要的部分並調整平衡感
- 使用模糊功能減少資訊量，就能襯托出主角

製作靈感筆記

需要的時候會派上用場

製作構圖的靈感庫！

做筆記　　　　　　　　　　拍攝照片

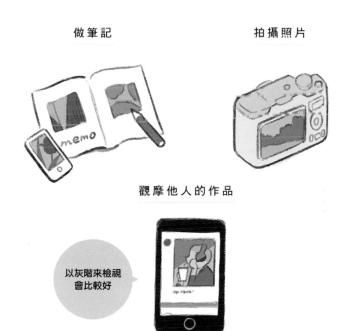

觀摩他人的作品

以灰階來檢視
會比較好

最後，為大家介紹能夠提升構圖技巧的方法。

構圖和靈感一樣，都是擁有越多資訊量就越能設計出有趣的構圖。在日常生活中，將好的構圖筆記下來，或是在拍照時試著留意構圖。如此便可在腦中建立屬於自己的模板，在描繪插圖時也比較容易湧現構圖靈感。

此外，我也很建議多多觀摩他人的作品（最好轉成灰階來檢視）。這時如果能試著留意明暗對比和如何引導視線，將會非常有趣。

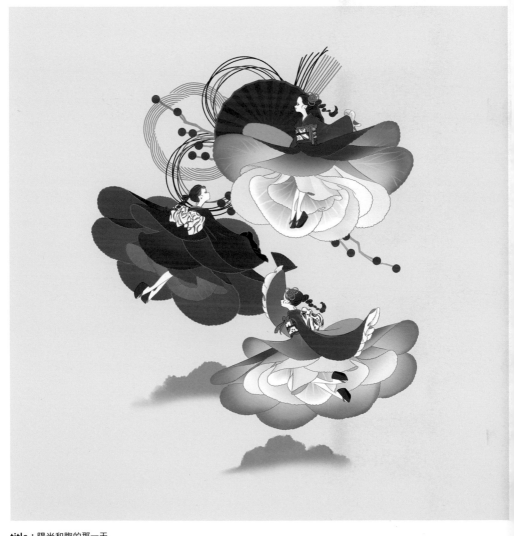

title：陽光和煦的那一天
motif：「葉牡丹」、「成人式」
composition：流線型構圖

title：太陽之子
motif：「向日葵」、「午睡」
composition：圓形構圖

title：長久以來的等待
motif：「菖蒲」、「貴夫人」
composition：黃金矩形構圖

正式描繪
——細節

仔細描繪的重要性

你覺得哪一幅畫畫得比較好呢？

✕ 線稿的線條歪七扭八，
而且上色都超出邊緣

◯ 為了不讓線條和顏色超出
邊緣，仔細地處理細節

觀看者會注意到

細節部分也要仔細處理

在比較上方兩幅插畫的時候，你有什麼感覺呢？

人被賜予了優異的觀察力，所以細節處理得很隨便的話，一看就會馬上發現。

反過來說，連細節都能處理得很好的插畫作品，便會讓人感受到創作者的真摯
情感，好感度也會隨之提升。

在潤飾作品的時候，請務必連細節都要仔細處理。

細節創造了整體

將細節放在一起來看
決定作品給人的整體印象！

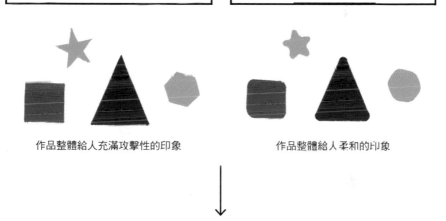

全部都是尖角	全部都是圓角

作品整體給人充滿攻擊性的印象　　　　作品整體給人柔和的印象

透過細節處理能改變作品整體的印象！

插畫整體給人的印象是由許多細節集合所呈現出來的。
只要利用這點，將細節以一致的方式處理，就能改變插畫整體給人的感覺。在描繪作品的細節時，要好好留意線條／色塊／顏色／質感等部分的處理方式。

利用密度呈現出差異

想讓觀者注意到的部分

用描繪細節來做出差異

整體都畫得很精細	精細描繪的部分也做出層次

✕ 觀者的視線會分散在
畫面各處

○ 觀者的視線會落在
描繪精細度較高的部分

處理細節的時候，只要在描繪的精細度做出區隔，就能讓畫面產生景深或更有
變化。

此外，仔細描繪想讓觀者視線聚焦的部分，不但可以達到吸睛效果，也能讓作
品的魅力更加提升。

畫出不同的質感

質感也能做出對比！

畫出想呈現的感覺

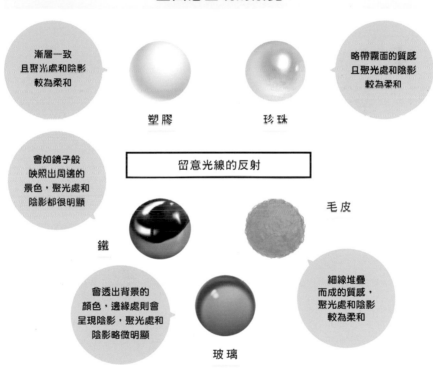

漸層一致
且聚光處和陰影
較為柔和

塑膠

珍珠

略帶霧面的質感
且聚光處和陰影
較為柔和

會如鏡子般
映照出周邊的
景色，聚光處和
陰影都很明顯

留意光線的反射

毛皮

鐵

會透出背景的
顏色，邊緣處則會
呈現陰影，聚光處和
陰影略微明顯

細線堆疊
而成的質感，
聚光處和陰影
較為柔和

玻璃

如果能確實描繪出不同的質感，就更容易將訊息傳達給觀看者並引起其興趣。
只要留意光線的反射就很容易呈現出不同的質感。例如金屬材質的話，其光線
的反射較強烈且陰影也很明顯；塑膠材質的話，其光線的反射較弱且陰影也較
不明顯。

無法依照想法畫出來的原因

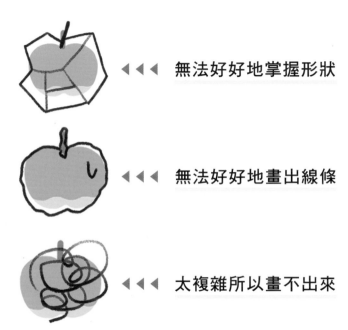

◀◀◀ 無法好好地掌握形狀

◀◀◀ 無法好好地畫出線條

◀◀◀ 太複雜所以畫不出來

剛開始沒辦法畫得很好是理所當然的！
畫法並不是只有一種！

沒辦法好好地掌握形狀、沒辦法好好地畫出線條、太過複雜根本畫不出來。
在這裡向大家介紹遇到這種狀況時的應對方法。

將形狀簡化

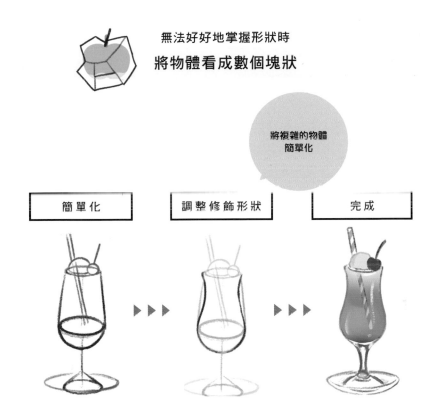

無法好好地掌握形狀時
將物體看成數個塊狀

將複雑的物體
簡單化

簡單化	調整修飾形狀	完成

將形狀簡化為圓形、三角形、四邊形等，並加上輔助線開始描繪。這樣做的話可以維持整體平衡，並且能逐一描繪細節。

形狀複雜的物體可以分幾個階段將形狀簡化，一點一點地繼續描繪即可。

CHAPTER 4 ｜ 正式描繪——細節

畫出圖形後描出形狀

無法好好地畫出線條時

畫出圖形後照著描線

先平塗畫出圖形

▼

將作畫範圍
一邊轉動一邊描繪，
就比較容易畫出
漂亮的曲線

另開一個圖層
從上方開始描線

▼

將平塗的圖層刪除
即完成！

接著是無法順利畫出線條時的應對方法。
先平塗畫出圖形之後，另開一個圖層描出形狀，這樣一定能比之前更容易畫出線條。
而且以剪影的方式來描繪更容易掌握整體的平衡感，也能一次就畫出適當的線條，作業方面會更有效率。

參考照片

太過複雜而畫不出來的時候

參考照片從形狀開始臨摹

除了物體之外，
在描繪人物的時候
也可以先拍攝
實際動作的照片
當作參考

拍攝照片	一邊看照片一邊描繪形狀

不管怎樣都畫不好時，最後的手段就是參考照片或是3D模型等等。

不過要注意的是，因為照片有所謂的著作權，所以要參考的話，最好還是使用自己拍攝的照片。

此外，雖然看著照片畫也是一種方法，但只是照著描圖並無法提升自己的繪畫功力，而且也有損作品的魅力。不妨盡可能地臨摹，然後從中理解該如何掌握物體的形狀。

線條很突兀的時候

線條的粗細

變換線條的粗細！

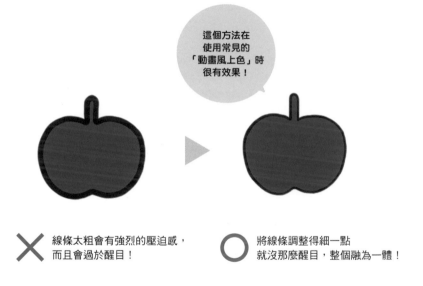

這個方法在
使用常見的
「動畫風上色」時
很有效果！

✕ 線條太粗會有強烈的壓迫感，
而且會過於醒目！

◯ 將線條調整得細一點
就沒那麼醒目，整個融為一體！

大家有過這樣的經驗嗎？總覺得線條和圖形無法融合在一起。這裡介紹一些有效的方法。

第一個方法就是將線條調整得細一點。這個方法在使用常見的「動畫風上色」時很有效果。

無法融合在一起的原因就是「線條太粗」。輪廓變得太過醒目，所以作品無法產生整體感。

只要將線條畫得細一點就不會顯得太過突兀。

線條和色塊的對比

多留意線條和色塊的對比！

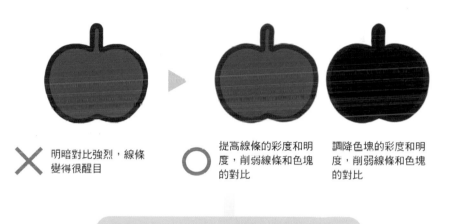

✕ 明暗對比強烈，線條變得很醒目

○ 提高線條的彩度和明度，削弱線條和色塊的對比

調降色塊的彩度和明度，削弱線條和色塊的對比

將線條和色塊的顏色轉換為灰階比較看看

降低明暗對比後，整體更能融合在一起！

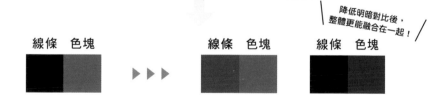

線條　色塊　　　▶▶▶　　　線條　色塊　　　線條　色塊

顏色間的對比太過強烈的話，線條就會變得過於醒目，導致無法和色塊融合在一起。

這種時候只要依照上述方法，適度地調整顏色的對比就能解決了。

線條和色塊的交界處

注意線條和色塊的交界處！

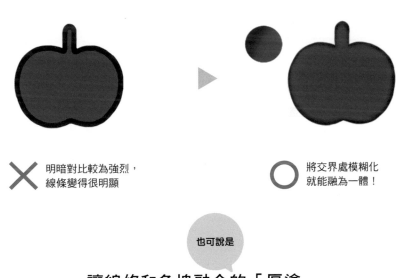

✕ 明暗對比較為強烈，
線條變得很明顯

◯ 將交界處模糊化
就能融為一體！

也可說是

讓線條和色塊融合的「厚塗」

接著，讓我們來看看線條和色塊交接的地方。

這次不是要改變顏色，而是要告訴大家利用漸層將交界處模糊化的方法。也就是在「厚塗法」中經常使用的畫法。

只要這麼做就能消除線條和色塊交界處的對比，讓線條與色塊融合在一起。

其他方法

乾脆不要畫線條！

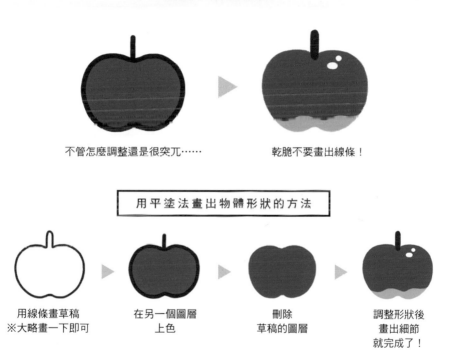

不管怎麼調整還是很突兀……　　　　　　乾脆不要畫出線條！

用平塗法畫出物體形狀的方法

用線條畫草稿　　　　　在另一個圖層　　　　　刪除　　　　　調整形狀後
※大略畫一下即可　　　　　上色　　　　　草稿的圖層　　　　畫出細節
　　　　　　　　　　　　　　　　　　　　　　　　　　　就完成了！

不管怎麼畫，線條還是很突兀……。遇到這種情況時，我最推薦的方法是：乾脆不要畫線條。只要沒有線條的話，就不會有融合或不融合的問題。

不過這樣可能會讓整體看起來很平，不妨試著畫出材質，或是留意配色以避免主要物體融入背景，要注意讓畫面富有變化性。

HINT 17

只要能傳達出訊息就OK

畫得很真實也並非正解

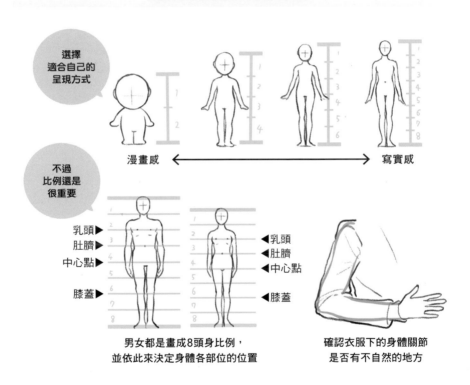

選擇
適合自己的
呈現方式

漫畫感　　　←　　　　　　　　　→　　　　寫實感

不過
比例還是
很重要

乳頭▶
肚臍
中心點▶

膝蓋▶

◀乳頭
◀肚臍
◀中心點

◀膝蓋

男女都是畫成8頭身比例，
並依此來決定身體各部位的位置

確認衣服下的身體關節
是否有不自然的地方

接著要介紹的是描繪人物全身的方法。

前提是人體不需要完全遵循正確的方式描繪。因為只要能夠將「想要傳達」的
訊息「傳達出去」，就不一定要畫得非常寫實。

不過，一旦人體比例不對、關節位置不正確等等，觀看者便會馬上注意到這些
地方，如此就無法將觀看者的視線引導到你想呈現的重點。所以還是要先掌握
人體繪畫基礎。

太困難的時候就簡單化

也可將人體簡化後再描繪！

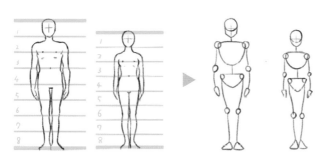

從側面看的頭部

頭部的話，可將頭蓋骨用圓形和梯形組合，
胸部、骨盆、腿部則畫成倒三角形，並用圓形描繪關節處

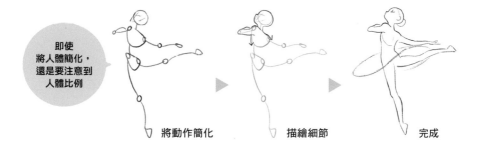

即使
將人體簡化，
還是要注意到
人體比例

將動作簡化　　　　　描繪細節　　　　　完成

畫人體時，要先從哪個部分開始畫起呢？從頭部、從腿部……描繪方式因人而異，我建議先將整體「簡單化」後再開始畫。這和P.077中介紹過的「將形狀簡化」是相同的思考方式。

重點在於，將人體簡化後進行描繪時也要留意「人體的比例」。

雖然這麼做好像很費工夫，但在描繪衣服時可以減少因關節位置不正確而必須重畫的情況，也比較容易想像衣服的皺褶是什麼樣子。好處說之不盡，請務必嘗試看看。

人體的重點

人體也是構圖的一部分！留意製造出變化和韻律感

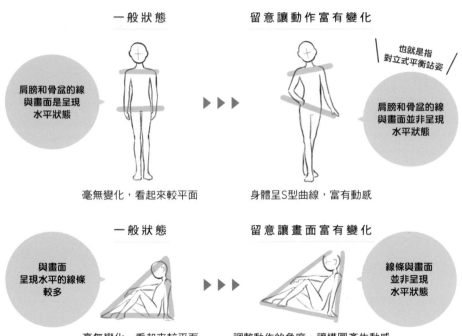

一般狀態

肩膀和骨盆的線
與畫面是呈現
水平狀態

留意讓動作富有變化

也就是指
對立式平衡站姿

肩膀和骨盆的線
與畫面並非呈現
水平狀態

毫無變化，看起來較平面

身體呈S型曲線，富有動感

一般狀態

與畫面
呈現水平的線條
較多

留意讓畫面富有變化

線條與畫面
並非呈現
水平狀態

毫無變化，看起來較平面

調整動作的角度，讓構圖產生動感

在Chapter 3中曾說過構圖的重要性，而人體也是一種構圖。將人體配置在畫面上時，製造出變化和韻律感是非常重要的。

舉例來說，站得直挺挺的人只以水平線和垂直線構成，所以看起來較平面，但若讓人物採對立式平衡站姿，就能透過斜向構成讓畫面產生動感。其他也可藉由裁掉不需要的部分讓畫面富有變化性。

小知識　對立式平衡站姿：描繪站姿時，將人物的身體重心放在單腳上，呈現左右不對稱的姿勢。義大利原文在繪畫或雕刻等領域中，是表示「均衡美感」之意。肩膀與骨盆的線條與畫面並非呈現水平狀態，可以藉此製造出動感。

推薦的練習方法

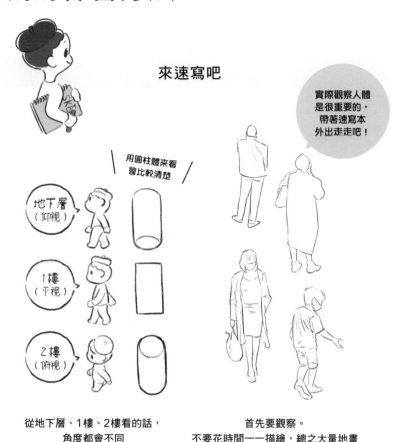

來速寫吧

實際觀察人體是很重要的，帶著速寫本外出走走吧！

用圓柱體來看會比較清楚

地下層
（仰視）

1樓
（平視）

2樓
（俯視）

從地下層、1樓、2樓看的話，
角度都會不同

首先要觀察。
不要花時間一一描繪，總之大量地畫

人體是很複雜的，所以讓自己習慣描繪人體非常重要。在家裡練習也很好，但我建議外出進行速寫。去咖啡廳或觀看體育賽事時，不妨試著在不同的場合實際觀察人的動作。描繪時的重點是，要先進行「觀察」。要注意關節與五官的位置，還有仔細觀察各種不同的動作。不要花太多時間一個一個地畫，而是在短時間內大量地描繪。想要進一步學習技巧的人，可以試著去會使用真人裸體模特兒進行授課的素描教室看看。

CHAPTER 4 ｜ 正式描繪——細節

畫風是許多細節的總和

我經常聽到有人說「我沒有自己的畫風」。
只要作品充滿原創性的風格就會非常吸引人。
不管是誰都非常嚮往擁有只有自己才能畫出的風格對吧？

透過細節處理來改變畫風（氛圍）

話說回來，畫風是如何創造出來的呢？
「畫風」其實是透過各種細節的處理所慢慢形成的。

只要改變一條線的處理方式，作品給人的印象也會改變

細節的處理能力是在不知不覺中學會的，也會因為自己的興趣或受到喜歡的作品影響而慢慢具備這項能力。這和組合靈感是一樣的，受到的外界刺激越多、涉略的領域越廣，就越能形成複雜多元且富有原創性的畫風。
會說出「我沒有自己的畫風」的人，說不定是因為自己接受到的外界刺激不夠多。對多樣化的作品保持興趣，並打造出專屬自己的風格吧！

title：黑貓少女
motif：「女孩」、「黑貓」
comment：
用天鵝絨般的材質來呈現蓬鬆柔軟的貓毛。
為了呈現出質感的差異，在頭髮別上珍珠髮飾。

title：五穀豐收
motif：「秋天七草」、「秋天祭典」
comment：
以「秋天七草」為意象描繪出的女孩（萩花、桔梗、撫子花、葛花、藤
袴、女郎花）和舞獅（芒草）。讓底圖呈現略帶粗糙感的和紙材質，再
用毛筆線條營造出和風感。月亮則畫出宛如上漆後撒上金粉的質感，表
現豐收意象的秋日。

CHAPTER 5

上色
——
顏色

顏色的力量 其一

顏色能帶給人的3種印象

既有印象	心理印象	景色印象

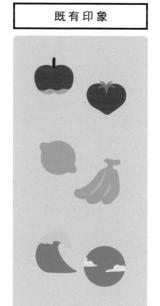

蘋果、檸檬等物體
本身的顏色

生氣、悲傷等
情感的印象

早晨、黃昏、夜晚等
景色的印象

首先要跟大家介紹顏色的性質。顏色能帶給人「既有印象」、「心理印象」、「景色印象」這3種印象。

顏色的力量 其二

能利用顏色表達的事物

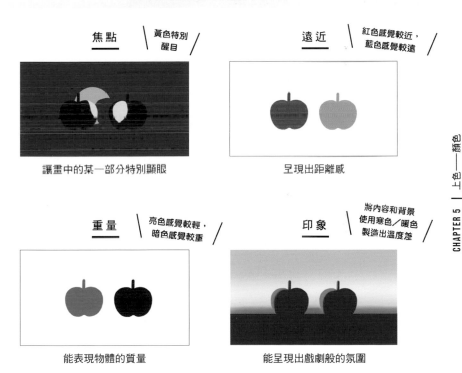

焦點 ＼黃色特別醒目／

讓畫中的某一部分特別顯眼

遠近 ＼紅色感覺較近，藍色感覺較遠／

呈現出距離感

重量 ＼亮色感覺較輕，暗色感覺較重／

能表現物體的質量

印象 ＼將內容和背景使用寒色／暖色製造出溫度差／

能呈現出戲劇般的氛圍

只要活用顏色的3個基本性質，就能夠表現出許多事物。這裡會介紹其中一部分。理解顏色的性質之後，表現的範圍會變得更加寬廣。

色彩的組成——
彩度／明度／色相

色相環	明度／彩度＝色調

紅色、藍色、黃色等
顏色本身稱為「色相」，
將色相做成環狀之後
就稱為「色相環」

以明度（明亮度）和
彩度（鮮豔度）
區分的色彩調性
稱為「色調」

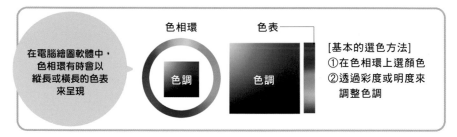

在電腦繪圖軟體中，
色相環有時會以
縱長或橫長的色表
來呈現

色相環　色表

色調　色調

[基本的選色方法]
①在色相環上選顏色
②透過彩度或明度來
　調整色調

接下來要為大家介紹在選擇顏色時可以派上用場的「色相」、「彩度」與「明度」。

紅色、藍色、黃色等顏色本身稱為「色相」，將這些色相做成環狀就稱為色相環。以明度和彩度區分的色彩調性稱為「色調」。

在決定用色時，可先從色相環上選取顏色，再透過彩度或明度來調整色調。

　小知識　色相環：將色相組合成環狀。在電腦繪圖軟體中，有時也會以縱長狀或橫長狀來呈現。

色彩具有相對性

不同的配色會給人不同的印象!?

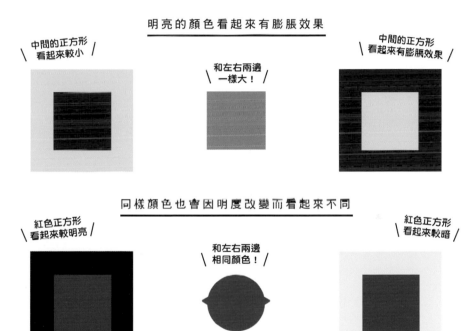

前面我曾經跟大家介紹過顏色的性質,不過顏色還具有「相對性」這項特質,就是會隨著不同的色彩搭配給人不同的印象。拜這項特質所賜,畫面可以呈現更複雜的表現,不過對初學者來說也是較難掌握的一個要點。下一頁開始會針對色彩的「相對性」進行解說。

明暗差異

明暗差異＝對比是繪畫的基礎

將明暗差異轉為灰階來看就會一目了然

明暗差異較小　　　　　　　　　　　明暗差異較大

色相環上也有明暗的差異

將色相環轉換成灰階時

藍色系較暗，黃色系較亮

接下來會針對色彩的相對性這項特徵來進行說明。

第一個特徵是明暗的對比。這是一種基本的視覺表現技法，在傳達想讓觀者看到的訊息時非常重要。

明暗差異大就會變得很醒目，可以成為視線聚集的焦點。此外，色相也有明暗的差異，所以在畫面上製造對比時也要留意色相本身的明暗差異。明暗的差異很難直接區分出來，建議轉為灰階來進行確認。

寒色系和暖色系

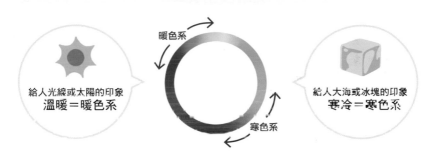

顏色也有溫度

暖色系

給人光線或太陽的印象
溫暖＝暖色系

給人大海或冰塊的印象
寒冷＝寒色系

寒色系

透過陰影的顏色畫出真實的立體感！

物體受光線照射的部分是暖色系（寒色系）的話，
在陰影部分反過來使用寒色系（暖色系）就會變得更加真實

底色暖色系＋陰影暖色系　底色暖色系＋陰影寒色系　底色寒色系＋陰影寒色系　底色寒色系＋陰影暖色系
　陰影感覺較平面　　　　有真實感的陰影　　　　陰影感覺較平面　　　　有真實感的陰影

接著來介紹寒暖色。紅色系給人光線或太陽的印象，稱為暖色系；藍色系給人
大海或冰塊的印象，則稱為寒色系。

在P.093中曾經提過，將寒暖色組合起來就能呈現出「戲劇般的氛圍」。同樣的
方法也可以運用在「畫出真實的立體感」方面。

互補色——其一

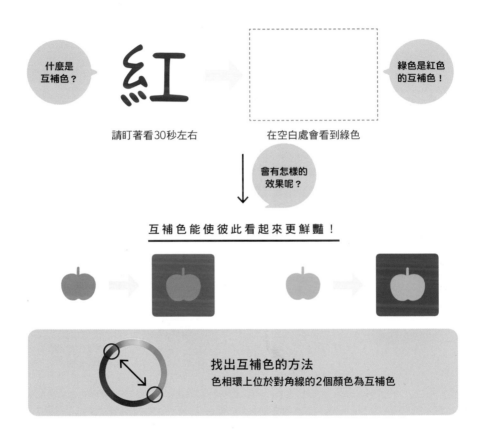

什麼是
互補色？

紅

請盯著看30秒左右

在空白處會看到綠色

綠色是紅色
的互補色！

會有怎樣的
效果呢？

互補色能使彼此看起來更鮮豔！

找出互補色的方法
色相環上位於對角線的2個顏色為互補色

將色相環上位於對角線的2個顏色組合起來，就能使彼此看起來更加鮮豔。這組顏色便稱為「互補色」。

這裡介紹的互補色是因為心理影響而呈現出的「心理補色」，另一種是將位於對角線兩端的顏色混合，使顏色失去彩度，此稱之為「物理補色」。

互補色——其二

使用互補色時的注意事項

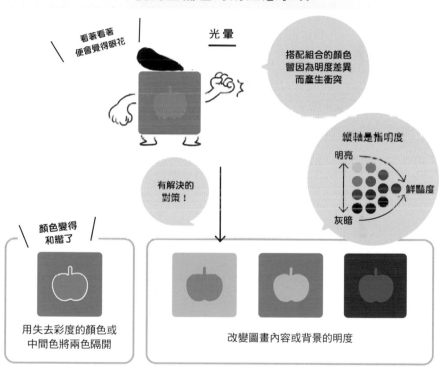

看著看著
便會覺得眼花

光暈

搭配組合的顏色
會因為明度差異
而產生衝突

縱軸是指明度

明亮

鮮豔度

灰暗

有解決的
對策！

顏色變得
和諧了

用失去彩度的顏色或
中間色將兩色隔開

改變圖畫內容或背景的明度

利用互補色時有一點要注意。大家有聽過「光暈」這個詞嗎？當所選的顏色皆為高彩度且明度沒有差異時，彼此經常會產生衝突。

遇到這種情況時，有2個解決方法。第一個方法是在圖畫內容和背景之間加入白色或中間色。另一個方法則是改變圖畫內容或背景的明度。畫畫時，互補色是十分強力的夥伴。請務必善加利用。

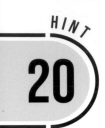

每個顏色的色相各自給人不同的印象

色相給人的印象

具體的印象		抽象的印象
雲、紙張、砂糖 等等	白	純粹、乾淨、知性 等等
烏鴉、暗處、木炭 等等	黑	孤獨、華麗、厚重 等等
灰、陰天、老鼠 等等	灰	無機質、洗鍊、聰明 等等
蘋果、太陽、郵筒 等等	紅	熱情、興奮、有活力的 等等
地面、小麥、紅茶 等等	褐	樸素、安心、傳統 等等
月亮、向日葵、光 等等	黃	年輕、幸福、快活 等等
植物、蔬菜、草原 等等	綠	健康、放鬆、新鮮 等等
天空、水、牛仔褲 等等	藍	冷酷、信賴、神聖 等等
藤花、葡萄、瘀血 等等	紫	優雅、神祕、雙面 等等
櫻花、臉頰、紅鶴 等等	粉紅	可愛、柔和、愛情 等等

顏色會給人具體的印象和抽象的印象。尤其是抽象的印象，在表達情感時非常有效。

幾乎可以說只用顏色就能表現出想要傳達的情感，顏色就是有如此大的力量。

每個顏色的色調
各自給人不同的印象

色調給人的印象

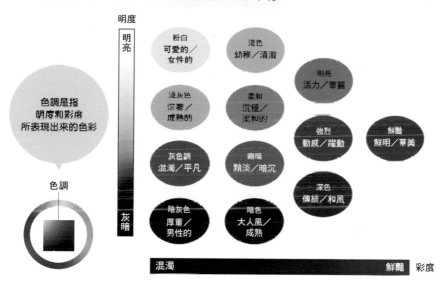

每個色調所產生的心理印象也有所不同！

只要配合「想要傳達」的訊息選擇色調，
就能讓插畫變得更具時尚感！

在P.094中介紹的「色調」也會給人不同的印象。只要配合「想要傳達」的訊息選擇適合的色調，就能讓插畫作品更具時尚感。

決定顏色的訣竅

太複雜了，搞不清楚……

因選色感到苦惱時，先篩選出要用的顏色！

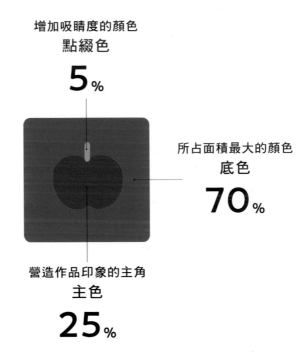

增加吸睛度的顏色
點綴色
5%

所占面積最大的顏色
底色
70%

營造作品印象的主角
主色
25%

當你「不知道該怎麼選用複雜的顏色」時，可以派上用場的就是「3種顏色」的
思考方式。
決定作品整體印象的主色、所占面積最大的底色，還有替整體畫龍點睛的點綴
色。只要選出這3種顏色，就可以減輕思考配色時的負擔。

選擇顏色

決定的順序

①主色
②底色
③點綴色

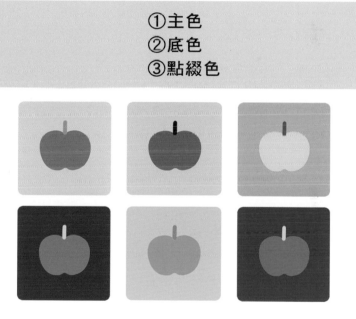

試著多方搭配看看，找出喜歡的顏色！

前一頁提到的「3種顏色」，請依照①主色、②底色、③點綴色的順序來決定。
以這個方法組合各種不同的色彩，藉此找出自己喜歡的顏色也是很有趣的過
程，所以我很推薦這個方法。此外，多多觀察擅長配色者的作品，或是留意商
品包裝的配色等等，將這些當作參考，就能成為選擇顏色時的靈感來源。

想使用很多顏色的時候

只有3個顏色有點不夠……！

那就分別增加主色、底色、點綴色的顏色！

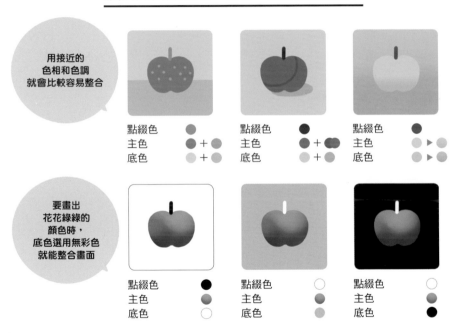

只用主色、底色、點綴色3個顏色而覺得略顯不足時，有個方法是讓主色、底色、點綴色三色的面積維持不變，再於每個顏色中加入其他顏色。

比起選擇色相或色調差距較大的顏色互相搭配，以接近的色相或色調搭配組合會比較容易整合畫面。此外，如果使用的顏色很多而看起來花花綠綠時，可將背景的底色設定為無彩色，就能讓畫面有整體性。

無法順利整合配色時

點綴色篇

點綴色如果選用
主色的互補色就會非常醒目！

| 主色篇 | 底色篇 |

選用混濁的顏色會讓畫面看起來
沒有重點，使用淺色的話，
則要特別留意將明度提高

因為是畫面上所占面積最大的顏色，
使用基本色的話，
較容易讓整體畫面具有一致性

無法順利整合配色時，可以使用下面介紹的幾個解決方法。

首先，在選擇點綴色的時候可以使用主色的互補色，這樣就能讓顏色看起來更漂亮。

主色如果選用混濁的顏色會讓畫面看起來沒有重點，使用淺色的話則要特別提高明度。

最後，因為底色是畫面上所占面積最大的顏色，使用基本色（白色、黑色、灰色）的話，較容易讓整體畫面具有一致性。

從作品的概念來決定

給不擅長決定用色的人

從關鍵字中篩選出主要概念

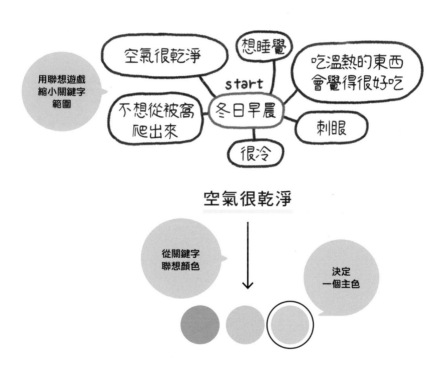

找尋靈感時使用的聯想遊戲，在決定顏色的時候也能派上用場。

透過聯想遊戲讓關鍵字的範圍往外延伸，再從那些關鍵字中找出一個符合主色
感覺的顏色。

從主色開始反推回去

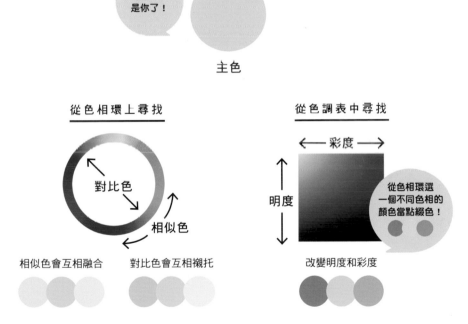

給不擅長決定用色的人

找出適合搭配主色的顏色

就決定
是你了！

主色

從色相環上尋找

對比色

相似色

相似色會互相融合　　對比色會互相襯托

從色調表中尋找

← 彩度 →

明度

從色相環選
一個不同色相的
顏色當點綴色！

改變明度和彩度

決定好主色之後，從色相環或色調表中找出搭配的顏色。色相環上較接近的顏色容易互相融合。反過來說，想讓整體更顯眼時可以使用對比色。彩度太高的話容易讓畫面產生光暈，這時可以調整明度或是彩度。

另外，從色調表中找顏色時，同色相的顏色較容易搭配，但會給人較為沉穩的印象，這時建議從色相環上挑選一個不同色相的顏色來當作點綴色。

23

讓配色變得很俗氣的原因

讓配色變得很俗氣的三大原因

蘋果
就是要畫成
紅色！

「一切都使用原色型」

要使用
很多顏色！

「多色型」

整體都很
平淡……

「依照感覺選擇型」

上述「讓配色變得很俗氣的原因」，是初學者選擇配色時最容易出現的問題。

但這並不代表「不可以這麼做」。

就算「一切都使用原色」，就算只用黑白灰或原色搭配組合，也還是有很多很棒的作品。這邊只是舉出初學者在選擇配色時常見的傾向讓大家參考。

顏色之間也有所謂的「速配度」

相似色與對比色

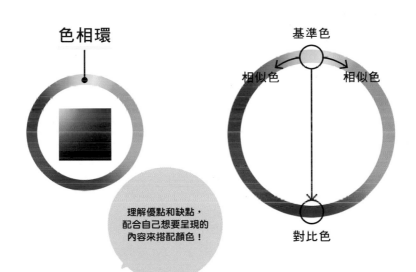

色相環

基準色

相似色　　　相似色

對比色

理解優點和缺點，配合自己想要呈現的內容來搭配顏色！

接近的色相＝相似色	距離較遠的色相＝對比色
容易互相融合	能互相襯托
樸素	衝突感

顏色之間也有所謂的「速配度」。請從色相環中選擇一個喜歡的顏色。與該顏色鄰近的顏色稱為「相似色」。而位在該顏色對角線位置的色相則稱為「對比色」。每個配色組合都有各自的優缺點，不妨配合自己想要呈現的內容來搭配顏色吧。

應用色相和明度——其一

依照目的選擇顏色組合

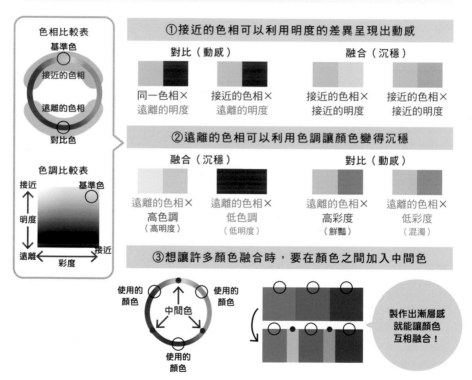

在P.109中，我們舉出了「相似色與對比色的優缺點」，然而透過變更明度也可以讓相似色（接近的色相）產生動感，即使是對比色（遠離的色相）也能因此融合在一起。

此外，如果想讓很多顏色融合在一起時，可以透過在顏色之間加入中間色來加以解決。

應用色相和明度——其二

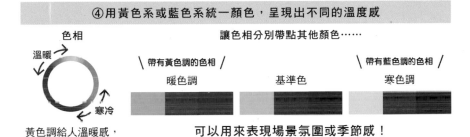

④用黃色系或藍色系統一顏色，呈現出不同的溫度感

色相

溫暖

寒冷

讓色相分別帶點其他顏色……

\ 帶有黃色調的色相 /

暖色調

基準色

\ 帶有藍色調的色相 /

寒色調

黃色調給人溫暖感，
藍色調讓人覺得寒冷

可以用來表現場景氛圍或季節感！

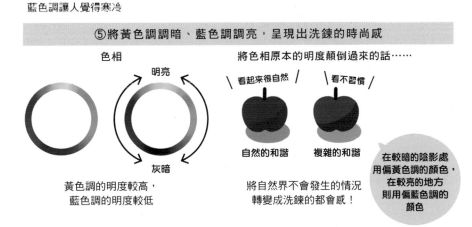

⑤將黃色調調暗、藍色調調亮，呈現出洗鍊的時尚感

色相

明亮

灰暗

黃色調的明度較高，
藍色調的明度較低

將色相原本的明度顛倒過來的話……

\ 看起來很自然 /

自然的和諧

\ 看不習慣 /

複雜的和諧

將自然界不會發生的情況
轉變成洗鍊的都會感！

在較暗的陰影處
用偏黃色調的顏色，
在較亮的地方
則用偏藍色調的
顏色

接著只要學會應用色相和明度的方法，就能讓作品呈現出不同的溫度感或是洗鍊的時尚感。

黃色為暖色、藍色為寒色，各有自己的屬性，所以底色的色調接近黃色就會給人溫暖的感覺，接近藍色則會給人寒冷的感覺，可以藉此改變作品整體給人的印象。透過這個方法也更容易表現出場景氛圍或季節感。此外，一般人的眼睛所看到的黃色明度較高、藍色明度較低，反轉這項規則的話就能營造出洗鍊的都會感。

小知識　暖色調、寒色調：根據美國色彩學家法貝爾‧比倫（Faber Birren，1900-1988）所提出的理論為基礎而產生的顏色分類法。

title：春夏秋冬
motif：「舞者」、「四季」
comment：

利用植物來呈現四季。為了讓配色具有統一感而選擇相似的色調，分別表現出不同的季節，並運用暖色調與寒色調的配色，調整畫面呈現出的溫度感。

title：薄荷巧克力粉底
motif：「薄荷巧克力」、「化妝」
comment：
為了表現出薄荷巧克力的清爽感，整體選用
薄荷綠色調來統一畫面。而為了襯托出薄荷
綠，少女臉上的妝和頭髮只使用薄荷綠的互
補色──紅～橘色調。

CHAPTER 6

實際操作
──角色設計

因數分解與概念化

常見的角色設計

總之先把各項元素結合在一起

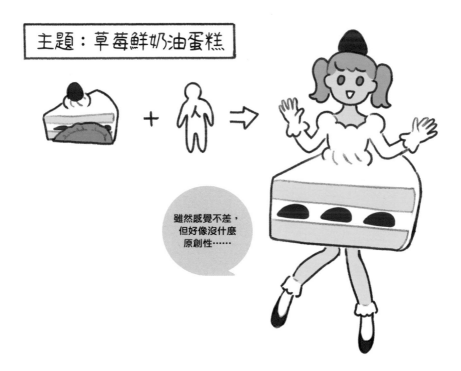

主題：草莓鮮奶油蛋糕

雖然感覺不差，
但好像沒什麼
原創性……

一般常見的角色設計，大多會採取把主題和人物「直接結合」的做法。看到的時候會覺得充滿視覺衝擊力且淺顯易懂，但其實沒有什麼原創性。

將主題概念化

加入一點點創意

將主題概念化

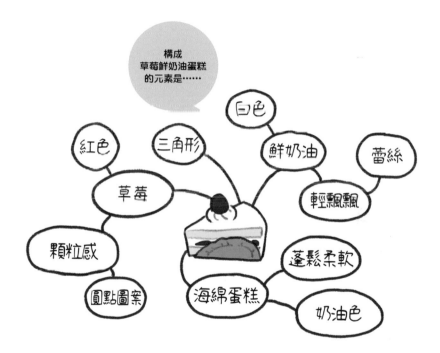

為了設計出富有原創性的角色人物，在這裡要向大家介紹「將主題概念化」的方法。

進行的方式非常簡單，就和P.040「整理靈感」時一樣運用「聯想遊戲」，將主題的概念分解後加以延伸，僅此而已。

透過不斷精煉概念，就能更容易找出富有深度的「呈現方式」。而加以概念化後的「呈現方式」，便會成為足以為作品加分的「創意靈感」。

為什麼要進行分解？

為了讓觀看者可以產生共鳴

找出「什麼」是最重要的

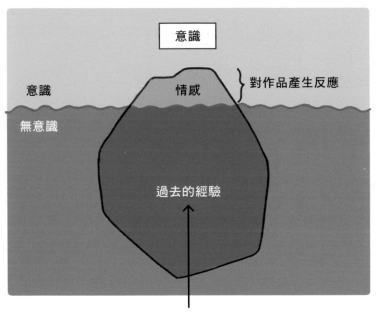

為了讓這部分產生共鳴，所以需要進行分解。
分析找出「草莓鮮奶油蛋糕中『什麼是最重要的』」！

在進行分解時，要盡可能一邊回想自己的情感或經驗一邊思考。

這點和我們在P.011中說明過的「人在觀看畫作時，會將作品中的訊息與個人印象（記憶／體驗）加以連結」也有關係。

訴諸情感或經驗的作品，可以讓觀看者更加沉浸其中。

將分解出的零件加以組合

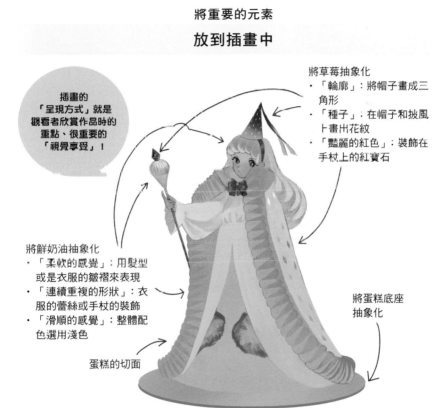

將重要的元素

放到插畫中

插畫的
「呈現方式」就是
觀看者欣賞作品時的
重點、很重要的
「視覺享受」！

將草莓抽象化
· 「輪廓」：將帽子畫成三角形
· 「種子」：在帽子和披風上畫出花紋
· 「豔麗的紅色」：裝飾在手杖上的紅寶石

將鮮奶油抽象化
· 「柔軟的感覺」：用髮型或是衣服的皺褶來表現
· 「連續重複的形狀」：衣服的蕾絲或手杖的裝飾
· 「滑順的感覺」：整體配色選用淺色

將蛋糕底座
抽象化

蛋糕的切面

利用分解得到的關鍵字組合成插畫。

如果偏離原本的主題或「想要傳達」的訊息，觀看者便會感到很困惑，這時要記得保留最能表現出主題的「呈現方式」，讓觀看者可以一看就懂。

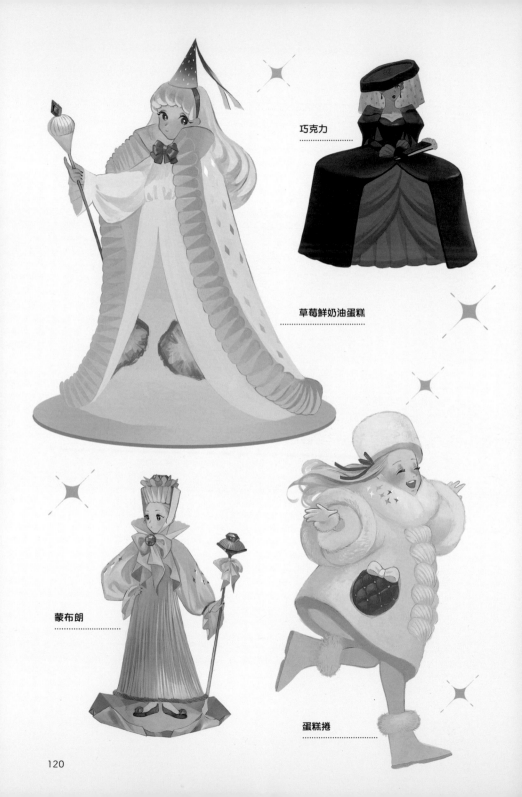

巧克力

草莓鮮奶油蛋糕

蒙布朗

蛋糕捲

棉花糖
.......................

甜塔
.......................

巴巴露亞
.......................

提拉米蘇
.......................

布丁
.......................

找出主題的「呈現方式」

從「呈現方式」延伸靈感

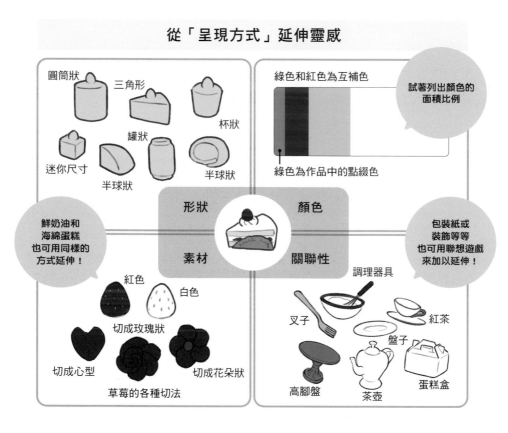

圓筒狀

三角形

杯狀

罐狀

迷你尺寸

半球狀

半球狀

綠色和紅色為互補色

試著列出顏色的面積比例

綠色為作品中的點綴色

形狀

顏色

素材

關聯性

鮮奶油和海綿蛋糕也可用同樣的方式延伸！

包裝紙或裝飾等等也可用聯想遊戲來加以延伸！

紅色

白色

切成玫瑰狀

切成心型

切成花朵狀

草莓的各種切法

調理器具

叉子

紅茶

盤子

蛋糕盒

高腳盤

茶壺

為了讓作品更富原創性，不妨試著從「呈現方式」來延伸靈感。

重點是將「形狀」、「顏色」、「素材」、「關聯性」等構成主題的元素一一分解後，再加以延伸。只要善用「彩色浴效應」（P.037）讓自己專注在一件事情上，就可以讓靈感更容易延伸，也很可能會發現意料之外的點子。

變換「呈現方式」

讓「呈現方式」變得更有魅力

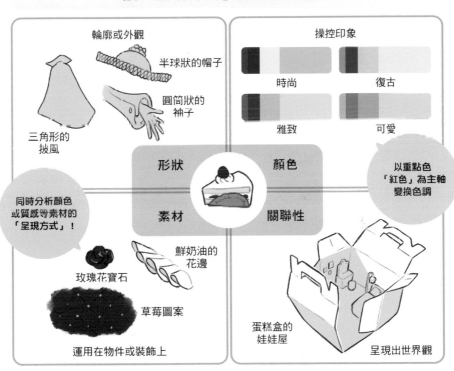

輪廓或外觀

半球狀的帽子

圓筒狀的袖子

三角形的披風

操控印象

時尚　　復古

雅致　　可愛

形狀　　顏色

素材　　關聯性

同時分析顏色或質感等素材的「呈現方式」！

以重點色「紅色」為主軸變換色調

玫瑰花寶石

鮮奶油的花邊

草莓圖案

運用在物件或裝飾上

蛋糕盒的娃娃屋

呈現出世界觀

將延伸出來的「呈現方式」運用在角色的外觀或作品的世界觀中。這裡也是試著將「形狀」、「顏色」、「素材」、「關聯性」等構成主題的元素逐一替換。

不過在進行整合的時候，不要把想出來的點子全都放進去。如同P.118的內容所述，為了「讓觀看者產生共鳴」，挑選使用的元素時要同時思考「什麼是最重要的」。

跳脫「東拼西湊」的創作方式

應該要多蒐集資訊、拓展視野！

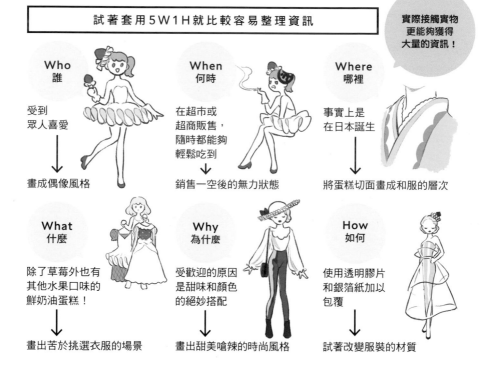

試著套用５Ｗ１Ｈ就比較容易整理資訊

實際接觸實物
更能夠獲得
大量的資訊！

Who 誰

受到
眾人喜愛
↓
畫成偶像風格

When 何時

在超市或
超商販售，
隨時都能夠
輕鬆吃到
↓
銷售一空後的無力狀態

Where 哪裡

事實上是
在日本誕生
↓
將蛋糕切面畫成和服的層次

What 什麼

除了草莓外也有
其他水果口味的
鮮奶油蛋糕！
↓
畫出苦於挑選衣服的場景

Why 為什麼

受歡迎的原因
是甜味和顏色
的絕妙搭配
↓
畫出甜美嗆辣的時尚風格

How 如何

使用透明膠片
和銀箔紙加以
包覆
↓
試著改變服裝的材質

透過蒐集資訊來畫出更有深度的角色。

將蒐集來的資訊套用５Ｗ１Ｈ進行思考，就會比較容易讓靈感落實在作品中。

重點是要盡可能實際接觸素材本身。雖然在網路上也能蒐集到資訊，但不管是誰都可以透過網路搜尋，因此得到的是以他人觀點整理而成、「有所限制」的資訊。如果想得到別人不知道、「有價值的資訊」，建議最好還是直接接觸實際的事物。

重新審視作品

經過一晚的沉澱後，試著重新審視作品

站在觀看者的視角重新審看看

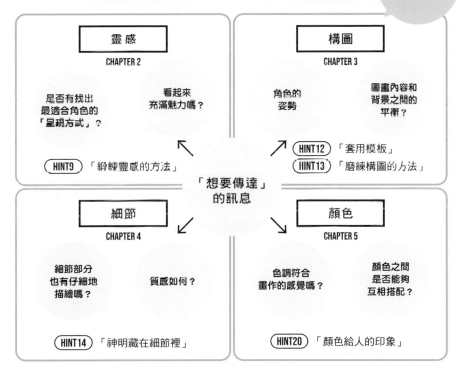

觀看作品的人比我們想像得還要嚴格，他們會以能否在瞬間產生興趣來判斷作品。為了讓自己站在「觀看者」的視角，我們要以指導者的角度重新審視自己的作品，藉此磨練提升繪畫的技巧。

重點是要針對「想要傳達」的訊息這點，逐一重新審視作品的「靈感」、「構圖」、「細節」、「顏色」。為了更接近「觀看者」的視角，最好讓自己經過一晚的沉澱，隔天再試著重新審視作品。也可以請他人提供建議。

蒐集靈感的種子

接下來讓大家看看實際完成一幅插畫作品的整個流程。

①決定想畫的事物

首先是決定一個「想要描繪的事物」。這次是以甜點中的「聖代」為主題。在找尋靈感時，如果發現更吸引人的主題也可以進行更換。

②蒐集資訊

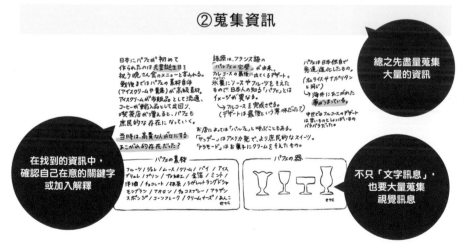

總之先盡量蒐集大量的資訊

在找到的資訊中，確認自己在意的關鍵字或加入解釋

不只「文字訊息」，也要大量蒐集視覺訊息

在蒐集資訊時，要如同P.037的「彩色浴效應」或P.038的「到現場去看看」所述，跳脫視角和資訊量的限制。書中所舉的例子是從網路、書籍、曾經去過的店家蒐集各種資訊。就算蒐集到的資訊沒有派上用場，也可能與其他有助益的資訊產生連結，或在開始描繪插畫時成為靈感的來源，所以不要覺得很浪費時間，盡可能地蒐集大量的資訊吧。

③將靈感延伸擴大

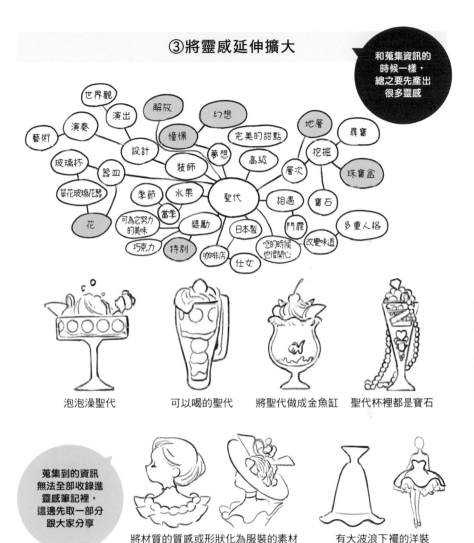

和蒐集資訊的時候一樣，總之要先產出很多靈感

泡泡澡聖代

可以喝的聖代

將聖代做成金魚缸

聖代杯裡都是寶石

蒐集到的資訊無法全部收錄進靈感筆記裡，這邊先取一部分跟大家分享

將材質的質感或形狀化為服裝的素材

有大波浪下襬的洋裝

接著是以P.040的「聯想遊戲」為主，並利用P.042「假想的世界」、P.043的「奧斯本檢視表」將想法加以擴大。重要的是讓自己保持柔軟的思考，不要抱持否定的想法，認為「這個點子不能用」，不妨相信自己，挖掘出更多的靈感和創意吧。

找出「想要傳達」的訊息

④縮小範圍,找出「想要傳達」的訊息

從③的聯想遊戲所想出的關鍵字中,找出自己有興趣的詞彙,再繼續往下挖掘。

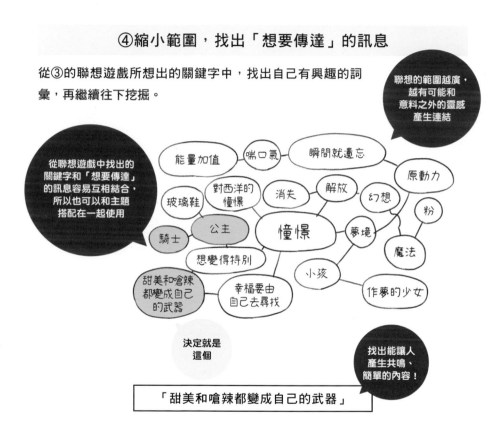

聯想的範圍越廣,越有可能和意料之外的靈感產生連結

從聯想遊戲中找出的關鍵字和「想要傳達」的訊息容易互相結合,所以也可以和主題搭配在一起使用

能量加值　喘口氣　瞬間就遺忘

原動力

玻璃鞋　對西洋的憧憬　消失　解放　幻想　粉

騎士　公主　憧憬　夢境　魔法

想變得特別　小孩

甜美和嗆辣都變成自己的武器　幸福要由自己去尋找　作夢的少女

決定就是這個

找出能讓人產生共鳴、簡單的內容!

「甜美和嗆辣都變成自己的武器」

經由P.127的「③將靈感延伸擴大」找出關鍵字後,再從中決定「想要傳達」的訊息。把「想要傳達」的訊息明確化,就能成為描繪作品時的指南針,或是用來觸動人心的最佳利器。

「想要傳達」的訊息要盡可能地簡化(P.024)。如果沒辦法好好統整的話,可以先回到P.126～127的①～③重新思考,或是如同P.030～031所述,將想到的靈感暫時擱置一段時間「熟成」。如果最後仍然不滿意,也可以乾脆變更主題。最重要的是找到自己打從心底想畫、「想要傳達」的事物。

⑤將靈感加以整合

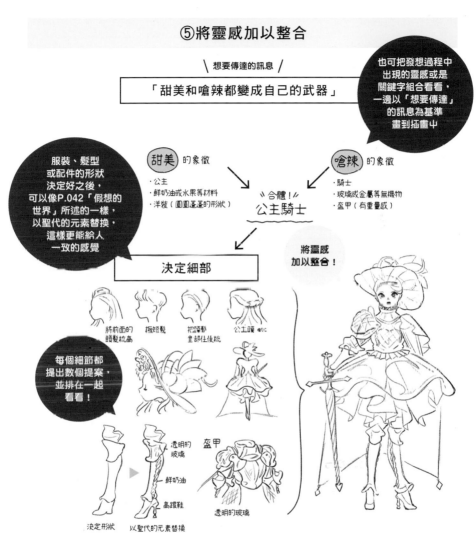

\ 想要傳達的訊息 /

「甜美和嗆辣都變成自己的武器」

也可把發想過程中出現的靈感或是關鍵字組合看看，一邊以「想要傳達」的訊息為基準畫到插畫中

服裝、髮型或配件的形狀決定好之後，可以像P.042「假想的世界」所述的一樣，以聖代的元素替換，這樣更能給人一致的感覺

甜美 的象徵
·公主
·鮮奶油或水果等材料
·洋裝（圓圓蓬蓬的形狀）

嗆辣 的象徵
·騎士
·玻璃或金屬等無機物
·盔甲（有重量感）

"合體！"
公主騎士

決定細部

將靈感加以整合！

每個細節都提出數個提案，並排在一起看看！

將前面的瀏海梳高　剪短髮　把盤起的髮量部往後梳　公主頭 etc

透明的玻璃
盔甲
鮮奶油
高跟鞋
透明的玻璃

決定形狀　以聖代的元素替換

在描繪作品時，如果把整個作業時間設定為100%的話，我自己會花60～70%的時間找尋靈感。將自己覺得「很棒」的點子組合起來，之後作業的速度和完成的品質都會大幅提升，所以請不斷精煉靈感，直到自己能完全接受為止。

從「想要傳達」的訊息來思考構圖

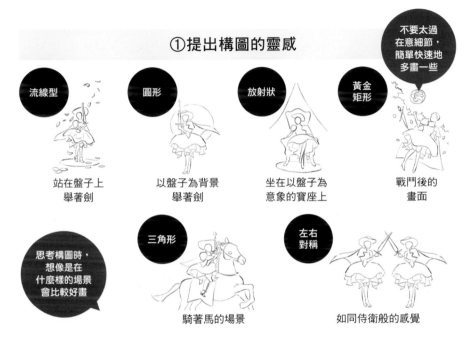

①提出構圖的靈感

不要太過在意細節，簡單快速地多畫一些

流線型
站在盤子上舉著劍

圓形
以盤子為背景舉著劍

放射狀
坐在以盤子為意象的寶座上

黃金矩形
戰鬥後的畫面

思考構圖時，想像是在什麼樣的場景會比較好畫

三角形
騎著馬的場景

左右對稱
如同侍衛般的感覺

接下來要提出構圖的點子。不妨試著套用圖形或分割法來畫出構圖吧（P.062～063「套用模板」）。

②決定構圖後，製造出明暗對比

接著要決定構圖。覺得茫然的時候就回頭想想「想要傳達」的訊息是什麼。決定好構圖後，注意整幅作品的明暗對比，以灰階上色區分開來。

流線型

決定好構圖後，注意整幅作品的明暗對比，以灰階上色區分開來

因為想展現出角色漂亮的輪廓，所以背景畫得比較簡單

從「想要傳達」的訊息來考慮配色

①先提出有關角色的配色構想

只有芒果的底色有變更

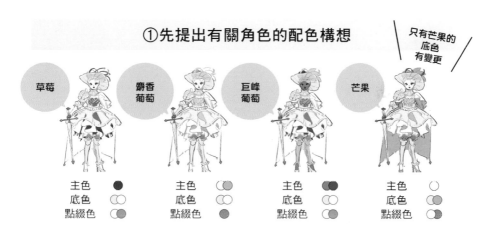

	草莓		麝香葡萄		巨峰葡萄		芒果
主色	●	主色	◐	主色	◑	主色	○
底色	○○	底色	○○	底色	○○	底色	○○
點綴色	○◐	點綴色	●	點綴色	○◐	點綴色	○◑

以「想要傳達」的訊息為基礎，從作品主題的顏色構思出角色的配色。如果為配色感到苦惱的話，可以以作品主體為基礎，依序決定主色、底色、點綴色。這次因為玻璃鎧甲占了很大的面積，所以會先統一底色，主色和點綴色則是從不同的水果中選出幾個配色。

②決定畫面整體的配色

決定最想讓人看到的主要配色後，再來決定畫面整體的配色會較容易整合

如果為配色感到苦惱時，就以「想要傳達」的訊息為基準來決定吧。此外，就算在畫草稿時先決定好配色，正式開始描繪時也會因整體的平衡改變而必須進行調整，所以在這個階段只要大致決定方向就可以了。

因為角色和構圖的曲線較多，給人一種柔和的感覺，所以決定使用具有存在感的顏色

為了讓主色看起來更鮮明，所以背景選用主色的互補色！

主色	●
底色	○○ + ●
點綴色	○◐

重視細節的「呈現方式」

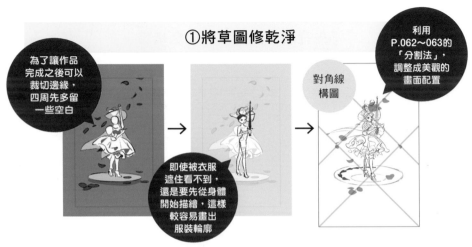

①將草圖修乾淨

為了讓作品完成之後可以裁切邊緣，四周先多留一些空白

利用P.062～063的「分割法」，調整成美觀的畫面配置

對角線構圖

即使被衣服遮住看不到，還是要先從身體開始描繪，這樣較容易畫出服裝輪廓

從大略描繪的草圖開始調整輪廓。如果無法順利畫出形狀的話，不妨試著「將形狀簡化」（P.077）。若是太過專注於描繪，整體很容易失去平衡，所以畫到一個段落就要停下來確認一下。

②描繪線稿

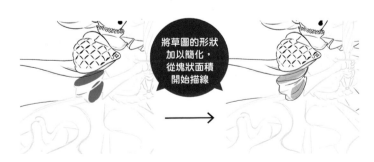

將草圖的形狀加以簡化，從塊狀面積開始描線

大致畫好草圖後，接著要開始描線。如果無法順利地勾勒出線條，可先將草圖的形狀簡化（P.077），再用「畫出圖形後描出形狀」（P.78）的方式，先平塗畫出圖形再描線即可。

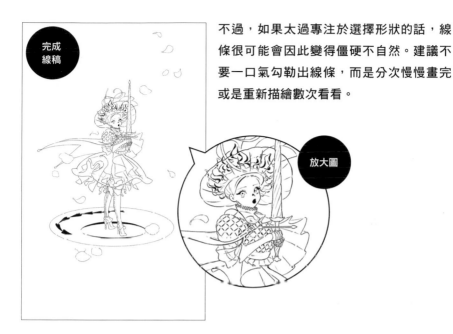

不過，如果太過專注於選擇形狀的話，線條很可能會因此變得僵硬不自然。建議不要一口氣勾勒出線條，而是分次慢慢畫完或是重新描繪數次看看。

完成線稿

放大圖

③上底色

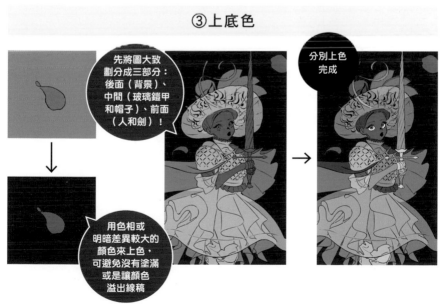

先將圖大致劃分成三部分：後面（背景）、中間（玻璃鎧甲和帽子）、前面（人和劍）！

用色相或明暗差異較大的顏色來上色，可避免沒有塗滿或是讓顏色溢出線稿

分別上色完成

先將大面積的部分分別上色後，接著再上小面積的細節處。使用色相或明暗差異較大的顏色分別上色，可以避免沒有塗滿或是讓顏色溢出線稿。

④仔細畫出質感

不同物體的質感也是按照以下3個步驟來描繪：
①塗上底色
②畫上陰影（＋畫上反光處或細節）
③加上亮光

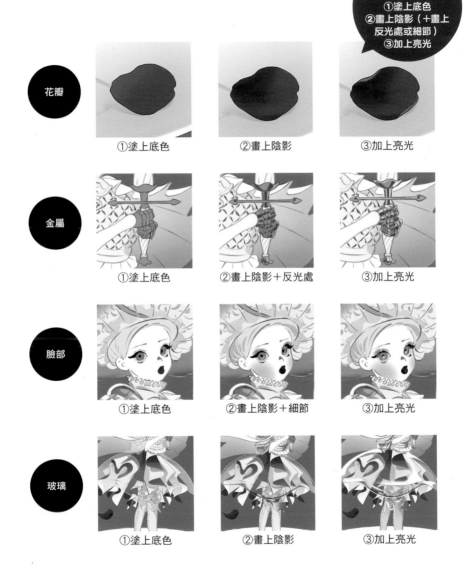

花瓣
①塗上底色　②畫上陰影　③加上亮光

金屬
①塗上底色　②畫上陰影＋反光處　③加上亮光

臉部
①塗上底色　②畫上陰影＋細節　③加上亮光

玻璃
①塗上底色　②畫上陰影　③加上亮光

注意不同物體的質感各異是很重要的。

不管是哪種材質的物體，基本上都是按照以下的步驟來描繪：①塗上底色、②畫上陰影（＋畫上反光處或細節）、③加上亮光。

⑤進行最後調整

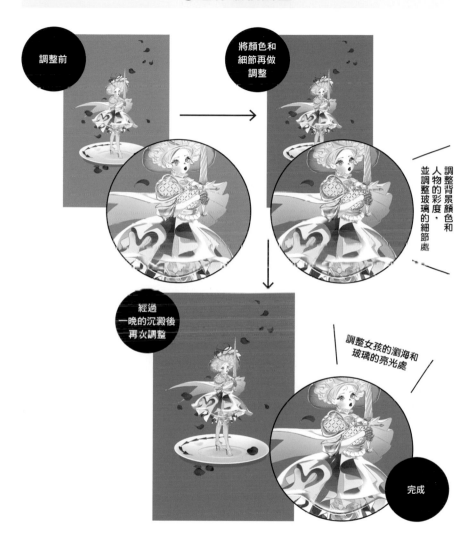

調整前

將顏色和
細節再做
調整

調整背景顏色和
人物的彩度，
並調整玻璃的細節處

經過
一晚的沉澱後
再次調整

調整女孩的瀏海和
玻璃的亮光處

完成

進行插畫的最後調整。將圖轉為灰階確認對比，或是確認細節的描繪程度及其
平衡。透過手機畫面等其他方式觀看，可以用新鮮的心情來看作品，所以很容
易發現畫得不夠好的地方。另外，如果時間上許可的話，不妨先將作品放個幾
天再回頭過來修改。這時可以用更客觀的角度來看，也比較容易發現作品中不
協調的地方。

完成

title：PERFECT CINDERELLA
motif：「聖代」、「公主」、「騎士」
concept：「甜美和嗆辣都變成自己的武器」
comment：聖代在法語中也有「完美」的意思，因此想像出一位即使沒有王子也能保護自己的堅強公主，並以此為作品命名。

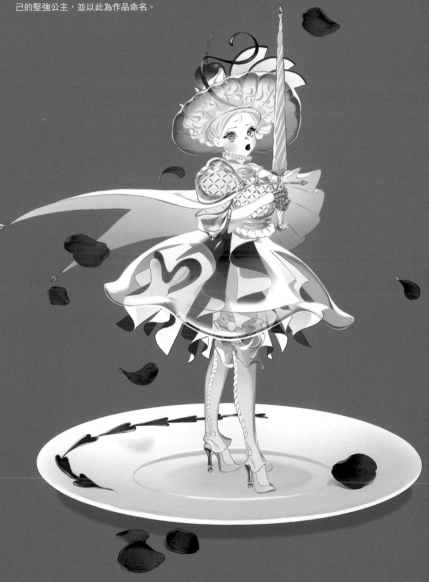

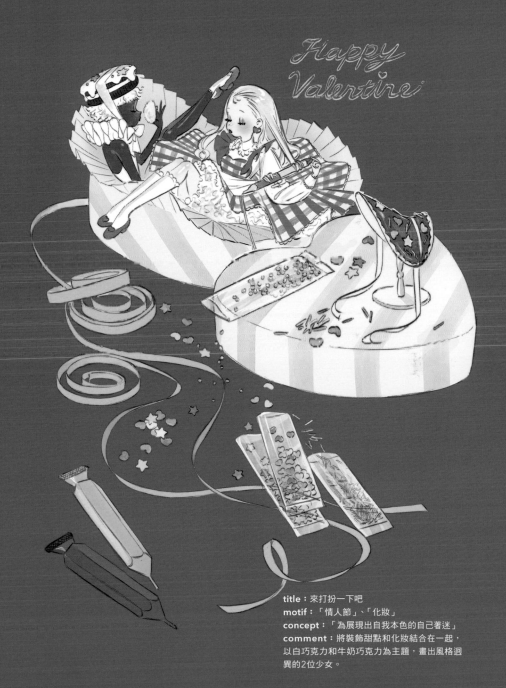

title：來打扮一下吧
motif：「情人節」、「化妝」
concept：「為展現出自我本色的自己著迷」
comment：將裝飾甜點和化妝結合在一起，
以白巧克力和牛奶巧克力為主題，畫出風格迥
異的2位少女。

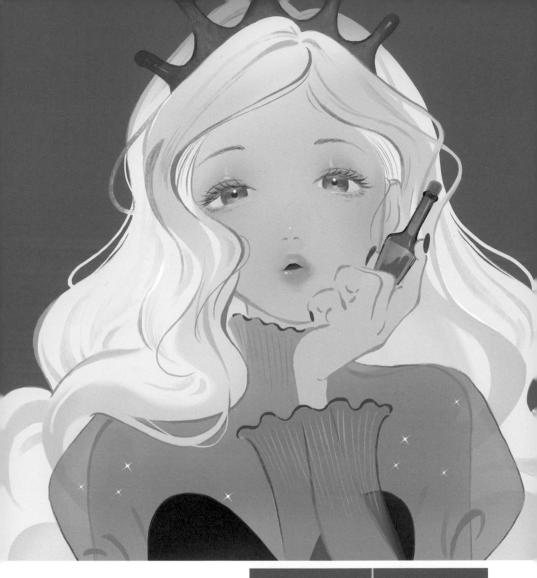

title：人魚公主和白色沙灘的阿法奇朵
motif：「人魚公主」、「阿法奇朵」
comment：將童話故事《人魚公主》中
「能變成人類的藥」，和阿法奇朵中「用
來融化冰淇淋的淋醬」結合在一起。少
女的髮飾和袖子、阿法奇朵等也和人魚
公主這個主題十分契合。

CHAPTER 7

為了能持續創作

準備好了嗎？

尋找好幫手

能讓自己發揮本領的武器！

用適合自己的工具描繪

傳統媒材	數位媒材

也可以依照
作業流程
分別運用！

筆／酒精麥克筆／彩色墨水／
水彩／壓克力顏料／油畫顏料／
日本畫顏料／水墨畫顏料／粉蠟筆　等等

液晶繪圖板／數位繪圖板

※繪圖板依照廠牌不同，
適用的作業系統也各異，請留意

優點
- 獨一無二
- 稀有、價值較高
- 可以呈現出獨特的質感

優點
- 可以輕鬆修改
- 作品不會劣化
- 管理作品較為輕鬆

缺點
- 不易修正
- 使用電腦繪圖就很難重現顏料等的質感

缺點
- 要學會操作得花較多時間
- 改用傳統媒體輸出印刷時，可以再現的顏色有限

關於繪畫工具，不管是傳統媒材還是數位媒材都有便宜～高價等各種不同的產品，但為了發揮自己的本領，選用工具時一定要多方考慮。了解各種工具的優缺點後，不妨找找看自己用得順手的工具吧。

因為我很重視畫圖的速度，所以主要是用數位媒材進行創作，但在產出靈感時會使用可以憑直覺描繪的筆記本和筆，要展示作品時則會以傳統媒材描繪等，會因應不同時間與場合搭配使用傳統媒材和數位媒材。

施加強制力

加入一點點創意
越畫就會越厲害！

向他人發表／拿給他人看

拿給家人、朋友、群組的人看，
或是在社群媒體上發布等

參加活動

即售會或展覽等

接受委託

透過接案網站接受工作委託
透過公司企業或個人接受工作委託

參加比賽

參加畫廊或是
國內外的各種比賽等

畫畫通常會越畫越進步，但如果不持續創作的話就沒有意義。

因此建議大家打造一個可以強制自己不斷畫畫的環境。

第一個方法是告訴身邊的人自己正在畫畫，或是在社群媒體上發布自己的作品等等，「藉由他人的目光產生強制力」。

另一個方法是「截止期限所產生的強制力」。「參加活動」、「接受委託」、「參加比賽」等都屬於這一類。尤其是「接受委託」，因為必須以客戶為主體，所以會產生很強的強制力。

作品尺寸的基礎知識

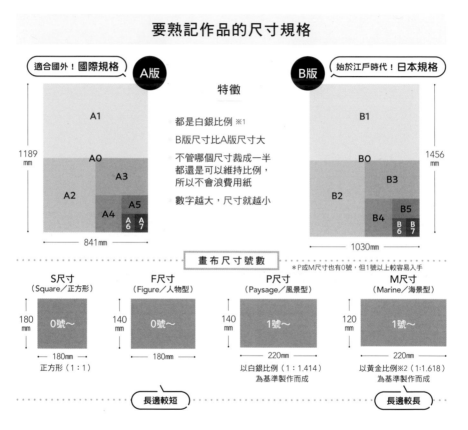

要熟記作品的尺寸規格

適合國外！國際規格　A版

特徵

都是白銀比例 ※1

B版尺寸比A版尺寸大

不管哪個尺寸裁成一半
都還是可以維持比例，
所以不會浪費用紙

數字越大，尺寸就越小

B版　始於江戶時代！日本規格

1189mm　841mm

1456mm　1030mm

畫布尺寸號數

*P或M尺寸也有0號，但1號以上較容易入手

S尺寸（Square／正方形）
180mm　0號～　180mm
正方形（1：1）

F尺寸（Figure／人物型）
140mm　0號～　180mm

P尺寸（Paysage／風景型）
140mm　1號～　220mm
以白銀比例（1：1.414）為基準製作而成

M尺寸（Marine／海景型）
120mm　1號～　220mm
以黃金比例※2（1：1.618）為基準製作而成

長邊較短　　　長邊較長

作品的尺寸有其標準規格。

首先是大家非常熟悉的影印紙尺寸，也就是「A版」、「B版」。2種都是被稱為白銀比例的漂亮比例，即使數字相同，B版尺寸會比A版尺寸更大，請先記住這一點。

接著是畫油畫等經常使用的畫布尺寸號數。S是正方形，F是人物型、P是風景型、M是海景型，依照描繪的主題不同而有不同的尺寸。基本上號數越大，畫布的尺寸就越大。

小知識 ※1 白銀比例：長邊：短邊＝√2 …：1（約7：5），日本自古以來使用的比例。
※2 黃金比例：長邊：短邊＝1.618 …：1（約8：5），在西洋美術中被視為美的原理之一的比例。

電子圖檔的基礎知識

最好先知道的事！
電子圖檔的種類與特徵

點 陣 圖

大多數的插畫都是屬於這類

圖像是由像素組成
將圖檔放大到某個程度，畫質就會變差
很適合用在照片或複雜的圖畫
像素越多，圖檔的檔案就會越大

向 量 圖

只要調整路徑即可，修改很輕鬆！

將稱為「路徑」的點連接起來，製成圖像
放大圖檔，畫質也不會變差
在設計商標、圖示及印刷時很常使用
路徑越多，圖檔的檔案就會越大

點陣圖要注意dpi ※1！

dpi和尺寸、圖層數量、顏色數量等成正比，越大或越多，檔案就會越大！

只以電子圖檔呈現時
【ｄｐｉ】彩色／黑白：72dpi
【圖像尺寸】每邊約1000px～3000px

px ※2就是「像素的單位」

印刷時
【ｄｐｉ】彩色：350dpi　　黑白：600dpi
【圖像尺寸】每邊2894px～（A4～）

製作電子圖檔的時候，最好先知道檔案的種類和其特徵。

尤其是以點陣圖製作插畫時，要特別留意「dpi」。dpi和作品尺寸大小、圖層數量等成正比，越大或越多，檔案就會越大，所以要配合用途製作檔案。

小知識　※1 dpi：dots per inch的簡稱。也就是表示1 inch中有多少像素。
　　　　※2 px：在電子媒材中，一個畫面所呈現出的像素數量。舉例來說，如果「長邊是120px」，就表示長邊有120個像素排列在一起。

理論可促進成長

持續一直畫就會變得很厲害……

不太理解繪畫理論
僅憑感覺來畫

透過理論
轉變成語言

▶ ▶ ▶

視覺表現能力提升，
也更明確知道需要改進的地方

而且

透過理解理論，
就能讓成長速度更快！

畫畫通常會越畫越進步，但如果能理解繪畫理論，便可擁有飛躍性的成長。
藉由將理論吸收、內化之後，在看自己以前單憑感覺畫出來的作品時，就能更
清楚地說明「當時為什麼會用這樣的方式來表現」、「要怎麼表現才會更恰當」
等等。如此一來也能提升自己的視覺表現能力，將「想要傳達」的訊息傳達出
去，也會更明確地知道自己應該改進的地方。
理解理論是提升成長速度不可欠缺的重要關鍵。

理論也能轉化成「品味」

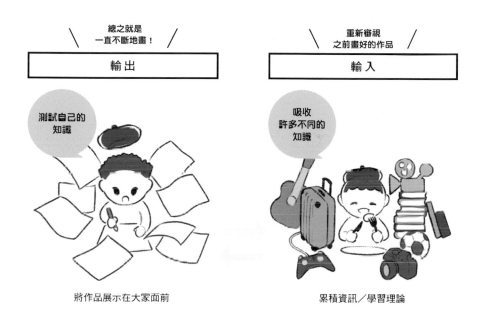

總之就是
一直不斷地畫！

輸 出

測試自己的
知識

將作品展示在大家面前

重新審視
之前畫好的作品

輸 入

吸收
許多不同的
知識

累積資訊／學習理論

不斷重複運用，
理論就會轉化成「品味」

只要透過不斷重複運用，理論就會轉化成「品味」。

在P.048中曾經提過，「靈感和品味一樣，都是可以透過組合大量的知識與資訊加以磨練」，理論也是一樣，只要不斷重複運用就會變得有血有肉，轉化成「品味」。人的大腦會將沒有在使用的東西判斷為「不需要」，然後馬上遺忘，所以要不斷回頭審視，將自己學到的東西加以吸收，作為培養「品味」的養分。

將作品完成到極致

試著將作品畫到無以復加的完美程度

便會發現「很棒的視覺呈現」、「原來我這麼會畫」

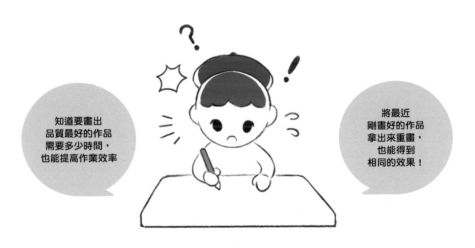

知道要畫出
品質最好的作品
需要多少時間，
也能提高作業效率

將最近
剛畫好的作品
拿出來重畫，
也能得到
相同的效果！

藉由將作品畫到極致來突破極限！

大量地創作是非常重要的，這是能確實讓自己變得更厲害的方法，我很建議試著將作品畫到無以復加的完美程度為止。藉由將作品畫到極致也能找出自己需要改善的地方，或是驚喜地發現「很棒的視覺呈現」、「原來自己這麼會畫」。此外，知道自己完成一件作品需要的最長時間，也能訓練自己做好時間管理，有說不完的好處。

將最近剛完成的作品拿出來重畫一次也可以得到相同的效果，所以我很推薦這個方法。

最後潤飾、為作品命名的方法
—— 從「想要傳達」的訊息開始延伸靈感

為作品加上標題就能成為觀看時的重點，也有助於加深觀看者對作品的理解或解釋。為了完成作品，這裡要為大家介紹能替作品畫龍點睛的「命名」訣竅。

從「想要傳達」的訊息開始聯想或尋找相似詞，找出關鍵字

以杜鵑花為主題描繪而成的插畫

「想要傳達」的訊息是
「討論戀愛話題的少女們」
↓
杜鵑花的花語
紅色：戀愛的喜悅　白色：初戀

> 找出和主題相關的詞彙或相似詞
> 讓靈感更加延伸

↓
和「戀愛話題」相關的關鍵字或相似詞
戀愛情事→臉頰緋紅→花朵染上色彩
流言→悄悄話→細語

> 將有關聯性的詞彙換句話說，
> 就能避免「想要傳達」的訊息
> 脫離主題且賦予其深度

↓
從延伸出來的關鍵字決定作品題目
「如低聲細語般染上顏色」

只要「想要傳達」的訊息夠明確，為作品命名的靈感也會比較容易往外延伸。雖然有時也會直接將「想要傳達」的訊息當作標題，但像P.126～129那樣透過聯想遊戲找出關鍵字或用相似詞代換，就能想出更有深度的標題。在日常生活中，不妨把對話、電影、小說、歌詞等自己覺得很棒的詞記下來，豐富自己的語彙能力。

最大的敵人是「挫折」

持續畫下去最大的敵人
不論是誰都會遇到「挫折」

只要能好好應對挫折
就會變成自己成長所需的能量！

持續畫下去最大的敵人就是「挫折」。

事實上只要能夠好好應對，「挫折」也能變成自己成長所需的能量。

從小地方開始累積

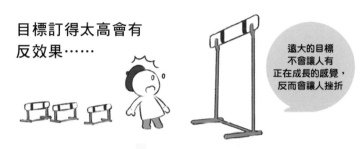

目標訂得太高會有
反效果……

遠大的目標
不會讓人有
正在成長的感覺,
反而會讓人挫折

將最終目標訂為「大目標」,設定適合自己的挑戰目標
努力不懈的人一定會有屬於你的機會降臨!

大目標	中目標	小目標
・出書 ・著作銷售超過〇本 ・能接到插畫委託案	・〇月前要完成進稿 ・在接案網站上註冊 ・SNS跟隨者達〇人 ・申請參加活動	・每天要花2個小時畫圖 ・每週至少要在SNS上發布一次作品

決定達成大目標的
期限。無法達成時要
重新修正小～中目標

小目標是以
每天能持續進行的事
當作目標

**要頻繁地檢視與調整
自己的目標!**

產生挫折感的很大一個原因就是「訂定太高的目標」。這時候要從最終目標開始
回推,依照自己的能力設定「大目標」、「中目標」、「小目標」。設定好的目標
並非絕對,如果進行得不太順利的話,可以慢慢地調整小目標～中目標。
如果不試著挑戰,就不會有所收穫。機會一定會降臨在持續努力的人身上。不
論是多麼厲害的人都是透過小事「逐漸累積」成果,因而達到現在的成就。

對手是誰

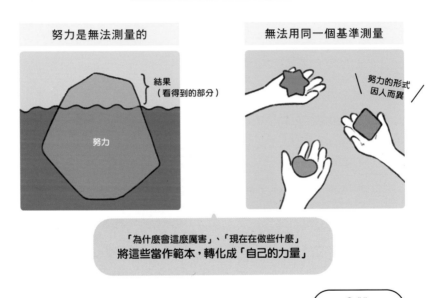

將自己與他人拿來比較 是一件很困難的事！

努力是無法測量的

結果
（看得到的部分）

努力

無法用同一個基準測量

努力的形式
因人而異

「為什麼會這麼厲害」、「現在在做些什麼」
將這些當作範本，轉化成「自己的力量」

比較的對象應該是 「以前的自己」

會成為
邁向成長的基石！

你是否會跟身邊的人做比較呢？

不妨跟「以前的自己」比較吧。找出自己的特性或需要面對的課題，可以發現對自己有益的改進方向，成為日後邁向成長的基石。

雖然每個人在成長途中都需要有競爭對手，但其實將自己與他人拿來比較是一件很困難的事。如果有很厲害的人，可以分析他「為什麼會這麼厲害」、「現在在做些什麼」，將這些當作自己努力的方向，並轉化成「自己的力量」。

儲存養分

一不注意就偷懶停下筆……

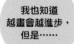
我也知道
越畫會越進步，
但是……

沒關係！

「休息」也是吸收繪畫
所需養分的重要時間

你有過這樣的經驗嗎？偷懶不畫畫，然後就這樣停下筆來不畫了。

事實上，沒有動筆畫畫的時候也是吸收繪畫所需養分的重要時間。本書開頭便指出：「想要傳達」的訊息比什麼都重要。而「想要傳達」的訊息就是利用沒有畫畫的時間來培養。

即使一年只畫一幅作品，只要有在畫，那就是一種「持續」。不要太過在意周圍的人，也不要感到著急，按照自己的步調繼續畫下去吧。

將插畫創作當成職業
—— 藝術型和設計型

將插畫當成工作的人可大致分為3種類型。

這3種類型分別是：將自己想要傳達的目的畫出來的「藝術型」，由委託者提出想要傳達的目的的「設計型」，以及不屬於這兩者但又兼有兩者特性的「萬能型」。不論是屬於那種類型，不妨用適合自己的方法來建立作戰計畫吧。

「能見度高的作品」會帶來工作嗎？

隨著社群媒體的普及，現在像我這樣本來默默無名的繪者也能接到插畫委託的工作。

不過就算在社群媒體上大受好評，也不代表就能接到工作。將焦點完全放在臉部的大頭貼圖片等雖然能引起共鳴，但委託者很難從這類作品判斷繪者是否具備畫商業插畫的能力（商業插畫要能凸顯商品、繪者也要具備描繪其他主題的能力），所以有可能無法吸引工作上門。

反過來說，較容易吸引委託者的大多是「描繪細緻」、「重視細節」、「泛用性高」的作品，而這些作品在一瞬即逝的社群媒體上通常不太吸引人。

在社群媒體上爆紅，自然被看見的「機會」也會增加，但同時必須讓委託者知道「可以放心地將工作交給自己」。

為了不讓機會溜走，不妨重新檢視一下自己的插畫作品是否具備吸引工作上門的魅力。

另外，為了讓有意委託工作的人能夠看到自己的作品，可以將自己的插畫集結放在網站上。

繪圖的類型

藝術型

作品本身就具有
視覺衝擊力的創作者

↓

個人特色鮮明，
很適合與品牌合作或進行
將作品商品化等單項工作

萬能型
同時具備
兩者特色

設計型

能凸顯商品
而且泛用性高

↓

作品富變化性，
從生活用品到插畫、廣告等
能接受不同類型的委託

讓大家認識自己的作戰計畫

在社群媒體等網站上發表作品

可以免費上傳自己的作品，而且使用者眾多的網站，效果會比較好。目的是讓大家「看到自己的作品」，除了作品之外也可以發表「實用小技巧」、「梗圖」、「二次創作」等等，發布在社群媒體上受歡迎的內容，製造讓更多人「認識自己的機會」。

在各種活動、展覽、即售會等現場展示自己

雖然需要花錢和花時間，但這麼做可以直接向沒有關注網路媒體的人展示自己，也能與競爭對手做出區別。此外，透過直接和委託者對話更能產生信賴感，也更容易得到插畫委託等工作。

title：蝴蝶帽子

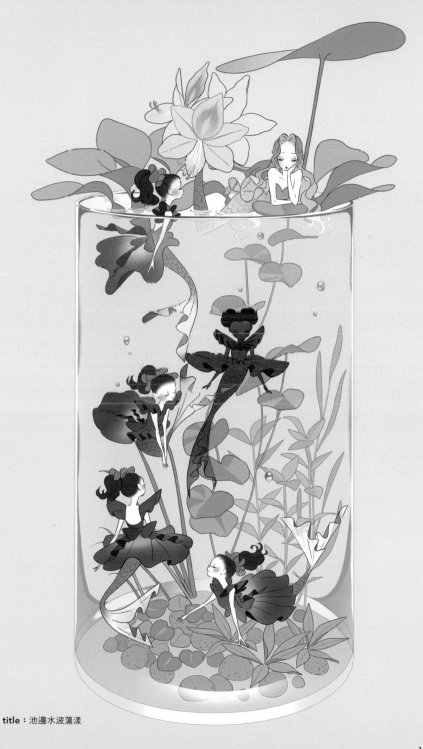

title：池邊水波蕩漾

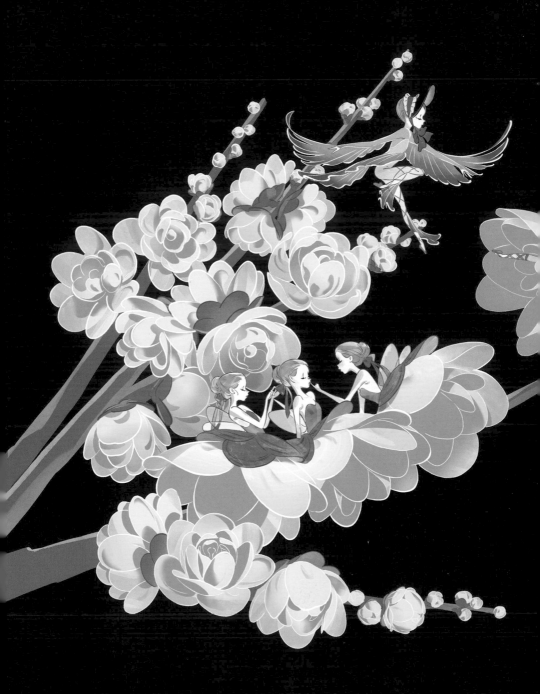

title：想念著春天的花兒

結語

之所以會寫這本書，是因為我看到了「過去那個不管持續畫多少作品，都還是無法進步而感到痛苦的自己」，最後決定在社群媒體上發表自己的插畫繪圖技巧。我從3歲開始就一直在畫畫，但是留意到關於插畫創作的理論，則是我已經出社會開始工作的時候。從那之後過了2年，我第一次以個人身分接到了繪畫工作的委託。當然，就算讀了這本書也不可能馬上就變得很會畫畫。如果有這麼方便的工具，那插畫家就會失去存在的價值了。不過只要透過學習理論，進步的速度就會快上許多倍。

本書的內容雖然是以理論為主，不過最重要的是「有觀看自己插畫的人存在，自己的作品才有其價值」。不管是否身為插畫家，這對所有畫畫的人來說都是一樣的。
「插畫」是源自於拉丁語中的「lustro＝使其變得明亮」，轉換成英文則是帶有「illustrate＝使其變得淺顯易懂」的含意。換句話說，插畫的作用是為了將「想要傳達」的訊息「傳達」給對方。插畫可說是想著對方，並把想法「真誠地」傳達出去的媒介。

我衷心地盼望透過這本書，可以幫助大家減輕一些煩惱，並讓大家能更加快樂地創作插畫。

最後要感謝給我出書的機會、仔細替我稚拙的文章進行潤飾的MAAR-SHA編輯部的林小姐；在母校桑澤設計研究所任教、爽快答應幫忙監修的玉置老師；居中牽線的御手洗老師；以完美的設計將我寫的內容統合在一起的Q.design公司，以及身邊所有支持我的人，再次向大家致上十二萬分的謝意。

2023年1月
mashu

參考文獻

William Andrew Loomis著，北村 孝一譯，MAAR-SHA，1976年
《やさしい人物画一人体構造から表現方法まで》

James Webb Young著，今井 茂雄譯，CCC Media House，1988年
《アイデアのつくり方》

加藤 昌治著，CCC Media House，2003年
《考具一考えるための道具、持っていますか？》

Greg Albert著，North Light Books，2003年
《The Simple Secret to Better Painting：
How to Immediately Improve Your Work with the One Rule of
Composition》

Bruce Block著，Focal Press，2007年
《The Visual Story： Creating the Visual Structure of Film, TV, and
Digital Media》

都外川 八恵著，SB Creative，2012年
《配色 &カラーデザイン一プロに学ぶ、一生枯れない永久不滅テクニック》

3DTotal.com著，倉下 貴弘（studio Lizz）譯，河野 敦子譯，Born Digital，2014年
《デジタルアーティストが知っておくべきアートの原則
一色、光、構図、解剖学、遠近法、奥行き》

伊藤 頼子，自2016/9/2開始在CGWORLD.jp的網站連載
〈ゼロから特訓！ビジュアルデベロップメント〉
URL https://entry.cgworld.jp/column/post/201609-yorikoito-01.html

Richard Garvey-Williams著，関 利枝子譯，武田 正紀譯，日經NATIONAL GEOGRAPHIC，2017年
《ナショナル ジオグラフィック プロの撮り方 構図の法則》

Bacher, Hans P.、Suryavanshi, Sanatan共著，株式會社B-Sprout譯，Born Digital，2019年
《Vision ヴィジョン一ストーリーを伝える： 色、光、構図 》

作者簡介

mashu

畢業於日本桑澤設計研究所。一邊從事視覺設計師的工作，一邊以各社群媒體為主，進行作家、插畫家的工作。著作有《Love Fantasy著色畫 花語～不可思議王國的妖精們》（MdN Corporation出版，暫譯），並與企業合作插畫，從事繪圖等美術相關領域的工作。運用豐富的想像力，將日常生活中平凡無奇的事物繪製成浪漫的世界。

監修者簡介

玉置淳

日本筑波大學研究所碩士，藝術研究科設計領域專攻。畢業之後在設計製作公司從事網站設計、手機App設計、VR影像製作等。現在是桑澤設計研究所造型領域的講師。曾經在日本文化廳媒體藝術祭、三年舉辦一次的越後妻有大地藝術祭、SIGGRAPH E-tech中展出作品。並曾在IVRC學生展覽會奪得冠軍、在Lumiere Japan Award的VR組中獲得特別獎等。

日文版工作人員

裝幀·內文設計	別府 拓、奧平 菜月（Q.design）
DTP	G.B. Design House
協力	御手洗 陽（桑澤設計研究所）
校對協力	吉田 みなみ
企劃·編輯	林 綾乃（株式會社MAAR-SHA）

繪圖設計研究室

創意發想×細節微調×配色攻略，
圖解好作品的29個黃金法則

2023年8月1日初版第一刷發行

作　者	mashu
監　修	玉置淳（桑澤設計研究所）
譯　者	黃嫣容
主　編	陳正芳
美術編輯	黃郁琇
發行人	若森稔雄
發行所	台灣東販股份有限公司
	＜地址＞台北市南京東路4段130號2F-1
	＜電話＞(02) 2577-8878
	＜傳真＞(02) 2577-8896
	＜網址＞www.tohan.com.tw
郵撥帳號	1405049-4
法律顧問	蕭雄淋律師
總經銷	聯合發行股份有限公司
	＜電話＞(02) 2917-8022

國家圖書館出版品預行編目(CIP)資料

繪圖設計研究室：創意發想×細節微調×配色攻略，圖解好作品的29個黃金法則 / mashu著；黃嫣容譯. -- 初版. -- 臺北市：臺灣東販股份有限公司, 2023.08
160面；14.8×21公分
ISBN 978-626-329-938-2 (平裝)

1.CST: 插畫 2.CST: 繪畫技法

947.45 112010312

DESIGN SHITEN DE ILLUST WO
KAKU TSUTAETAI KOTO GA
TSUTAWARU 29 NO HINT
© mashu 2023
Originally published in Japan in 2023
by MAAR-SHA PUBLISHING CO., LTD., TOKYO.
Traditional Chinese Characters
translation rights arranged with MAAR-SHA
PUBLISHING CO., LTD., TOKYO,
through TOHAN CORPORATION, TOKYO.